# 高等师范院校
# 美术专业教程

AODENG SHIFAN YUANXIAO
EISHU ZHUANYE JIAOCHENG

# 动画概论

编 著·容旺乔

凤凰出版传媒集团　江苏美术出版社

# 目录

# 前　言

在国内外动画产业蓬勃发展、我国政府对国产动画产业扶持力度越来越大的形势下，社会上对动画人才的需求量急增，各种动画培训班如火如荼，众多高等院校，尤其是艺术类高等院校纷纷开设动画专业。种种端倪，都昭示着动画产业将会成为21世纪我国最具活力的产业之一。有些国家的动画产业已经成为其支柱性产业，然而，我国这方面才刚刚起步。我国有丰富的人力资源和文化资源，若能科学地解决动画人才的教育问题，则完全有理由成为世界上最发达的动画生产国之一。（图1）

教育当随时代，动画人才的培养更是如此。现代动画已经不同于传统意义上的"动画片"，这一点在本书总论部分有较详细的论述。所以，现代动画的教学，从内容到方法，都不同于过去意义上的动画教学。目前，现代动画在我国的普及面临许多困难；所以，当务之急是扩大宣传、加深人们对现代动画的认识，本着"学以致用"的原则，大力培养现代动画人才。

图1 火热的动漫场面

回顾中国动画人才的培养过程，大致可分为三个阶段。第一阶段是在20世纪50年代初。1950年钱家骏、范敬祥等动画家曾在苏州美术专科学校开办动画科，先后招收两届学生，该科在1952年全国大专院校调整时，并入北京电影学校。学生于1953年毕业，而后停办。其中大部分师生进入上海美术电影制片厂工作。第二个阶段是在60年代初期。1959年上海电影专科学校成立，设立动画专科，由钱家骏任主任、张松林任副主任，共培养了两届具有大专程度的动画学生，先后于1961年、1963年毕业。该校于1963年停办，这批专业人员又一次充实了上海美术电影制片厂的创作队伍。此后，由于历史的原因，培养人才的工作中断了十多年，出现了青黄不接的局面。第三阶段是改革开放之后，我国采取多种形式积极培养动画人才，以解社会生产发展的急需。一是北京电影学院开设动画班，培养了一批高等程度的动画人员；二是北京电影学院动画班与上海华山中学合作，开设中等程度的动画职业班，招收了3个班级，共培养了60多名动画人员；三是在上海美术电影制片厂开办动画训练班，以边工作边学习的方式，培养了一批年轻的创作人员。通过上述三种途径，在80年代之后，一大批动画人才茁壮成长。

图2 动画讲坛

随着现代动画的普及，社会对现代动画人才的需求量越来越大。目前在国内，主要是通过以下四种途径培养动画人才的：

1. 高等院校的专业动画教育，如北京电影学院，从原动画到计算机设计都具备，跟国外的动画公司联系也较多，培养的人才相对较全面。另外，一些美术院校也相继开设了动画专业或系科。（图2）

2. 由于工作的需要，大多数从事电视广告、游戏制作的从业人员，在平时的工作实践和对外的交流中采取干中学、学中干、边学边干的方式充实和提高自己。

3. 现代动画发烧友，他们主要是通过自学、朋友之间和在互联网上的交流中获得相关知识。（图3、图4）

图3 计算机动画制作类多媒体教学光盘

4. 一种以解释软件工具菜单为主结合一些简单的例子的短期培训班。（图5）

从上面的情况来看，现代动画人才教育还远远不能满足市场的需求。

目前的主要问题是尽快加强和改善师资力量问题。现代动画作为一门新兴的、交叉

图4 动画欣赏类多媒体教学光盘

图 5 上海每两年一届的动画师资培训班

图 6 动画表演（Cosplay）

性、应用性极强的学科，只懂现代动画的制作技术而不懂动画艺术不行，只懂现代动画不懂计算机也不行。何况目前这两样精通其一的人不多，二者都能精通的人更是凤毛麟角。

高等院校的现代动画人才的培养目标应该是高标准、高要求的，学生们除了要熟练掌握完整的现代动画制作的技能，还要在艺术造诣上达到相当的高度。要想切实地实现这个目标，必须做好以下四个"相结合"：

1. 博与专相结合

高级现代动画人才的能力必须是比较全面的，应该围绕现代动画制作的所有环节展开。如动画片制作，环节很多，主要有：动画脚本创作、分镜头画面创作、计算机制作、现代动画程序设计、摄影（摄像）、动画表演、精品动画片鉴赏。再如计算机交互式动画，或编程装饰动画，还要涉及到大量的程序设计，所以，必须要求学生掌握相应的动画编程技术。

2. 技与艺相结合

动画是一门集多种艺术门类的艺术，所以在校期间，应提供足够的机会，加强学生在文学、电影、美术、音乐、表演等艺术中的体验、学习，提高各方面的修养。同时，现代动画是建立在高技术基础之上的，任何美妙的艺术想象，如果不能通过技术来实现，那么只能是纸上谈兵似的空想。即使实际工作中并不承担具体的动画制作任务，也还是要具有相当的技术水准才能与制作人员进行很好的交流，与其共构一个合力强大的动画创作团队。（图6）

3. 理论与实践相结合

作为高级动画人才，不仅要有很强的动手操作能力，还要有较高的理论水平。既要学会用现有的理论去指导实践，又要学会从现有的实践中去总结经验，发掘新的理论。

4. 自力更生与团队合作相结合

古今中外，但凡成功的、有影响力的动画作品，都是团队精诚合作的结晶。培养学生的团队意识，对我国动画事业的发展非常必要，因为在改革开放的今天，年轻人最容易片面强调自我而丧失群众基础，因而即使个人的能力强也不可能有大作为。不过，现代动画的形式多样，即使是同一种形式的动画也有大小区分。对于大量的构成元素较单一、制作强度不大的动画，往往需要一个人来完成，这便需要培养学生自力更生、独立完成某项动画制作的能力。

本书的讲解建立在现代意义的动画基础之上，本着实用的原则和普及性教育的目的，主要讲述动画片的制作，并对非动画片类型的动画制作也做了简要的阐述。以一般性的理论性教学为主，同时也辅以一定的实践性知识讲解。

本书共分九个单元，第一单元对现代动画的含义、与传统动画的区别、人才培养目标，以及发展历程做了阐述；第二单元从计算机制作和手工制作两个方面对动画制作配置进行了简要的介绍；第三单元对动画制作的步骤及各步骤的主要任务做了概述；第四单元、第五单元、第六单元、第七单元、第八单元、第九单元分别对动画制作中的动画编剧、美术设计、镜头设计、动觉设计、听觉设计、成品发布等环节的教与学专门进行了较详细的诠释。

# 第一单元　总论

## 第一单元　总论

[教学目的] 通过本单元的教学,使学生懂得动画的基本原理、现代动画的含义,弄清现代动画与传统动画之间存在的区别,能从各种角度对现代动画进行分类并能理解不同类型动画的内涵,正确把握现代动画艺术与技术、欣赏群体的定位,对动画的发展历程有所了解,对本土动画的发展充满希望。

[教学重点与难点] 本单元教学重点是正确理解动画的基本原理和现代动画的含义,难点是从不同角度对现代动画做出准确的划分并准确理解不同动画的内涵。

### 第一讲　对现代动画的理解

一、动画的基本原理

动画是利用人的视觉残留的生理现象和动感视错觉的心理现象,有秩序地在同一视窗中快速更换画面而使该视窗中的对象产生运动的视觉效果的艺术作品。当人们看到一件物体时,即使物体马上消失了,它在人的视觉中还会停留大约十分之一秒的时间。当投影以每秒24格的速度投射在银幕上,或录像机以每秒30(或25)格的扫描方式在电视荧光屏上呈现影像时,它会把每格不同的画面连接起来,从而在人脑中产生物体在"运动"的印象。(图1-1)

很显然,在动画的制作过程中,研究物体怎样运动(包括它们运动的轨迹、方向以及所需要的时间)的意义,远大于对单张画面安排的考虑,虽然后者也是非常重要的。所以,相对于每一格画面来说,更应该关心"每一格画面与下一格画面之间所产生的效果"。

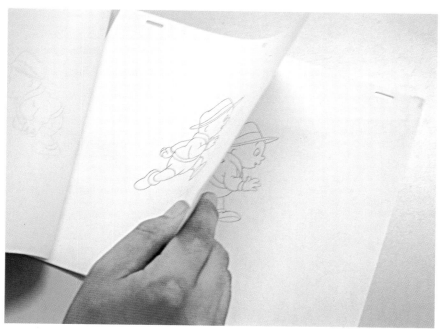

图1-1　快速翻动画页时会产生画中人动起来的感觉

## 二、现代动画的含义

从狭义上讲，"动画"就是指"动画片"，在国内还称之为"美术片"或"卡通片"。它是指把一些原本没有生命（不活动）的东西经过制作变成影片（或电视）并放映后，成为会动的有生命的东西。以此类推，剪纸片、木偶片等艺术形式也属于动画。

从广义上讲，动画泛指依靠想象而设计、制作出来的所有给人以运动幻觉的画面。这也是现代意义上的动画。

现代动画的"现代"两个字的突出，主要是因为将计算机技术应用到了动画制作（图1-2）。计算机动画是动画发展史上的一个里程碑，动画因为计算机而发生了前所未有的变化。

首先是动画实现方法发生了根本变化。计算机动画是指利用动画制作软件对序列图形、图像进行各种控制或直接运行有关指令而产生的动画。这可从两个方面来理解：①"动画"中的"画"，是由计算机生成或者由计算机加工处理所得。通过专业图形图像软件或者通过编程，可以得到动画中的所有画面。因为特殊需要，可能初始画面必须采用传统纸上手绘的方式实现，但进入计算机后仍然需要经过计算机相关软件做进一步的加工处理。②"动画"中的"动"，是由计算机播放程序来实现的。

其次是动画的功能、形式实现了多样化。动画不再局限于娱乐，也不再局限于"动画片"。

## 三、现代动画与传统动画的区别

### 1. 制作方法与流程不一样

现代动画有许多种，各种动画的制作方法和流程各不相同，与单一作为影视艺术作品的传统动画也不可能一样。

即使同是动画片，使用计算机进行动画制作，显得十分方便，制作成本也随之大大降低，作品品质也大大提升，这为动画在多方面的应用提供了保证。在计算机环境下，只需设计好角色造型，便可以直接利用计算机进行动画创作，并可实时预览动画效果。

动画影像可以直接在计算机中绘制，只要正确、熟练地采用计算机图形、图像制作方法，同样能获得非常好的视觉效果，而且效率也会大大提高。传统三维动画，一般只能大量制作实体模型，动作设计效果差强人意，表现题材也很受限制。而计算机在三维动画制

图1-2 完全依赖计算机程序自动生成的动态画面

作能力上的表现尤为突出，大量功能强大的三维动画制作软件可以保证动画角色、场景的逼真表现。另外，大量的、直接和计算机连为一体的辅助设备，如三维扫描仪、动作捕捉器，为快速、准确地进行三维建模和动作设计提供了方便。表现题材也大大拓宽，从陆地到海洋，从人间到太空，从现实到科幻，从微观到宏观，几乎无所不能。（图1-3）

在后期制作阶段，传统的动画片剪辑手段存在很大的局限性，大大降低了剪辑人员的创造力，并使宝贵的时间浪费在烦琐的操作过程中。基于计算机的数字化非线性编辑技术不但可以提供各种传统编辑机所有的特技功能，还可以通过软件和硬件的扩展，提供编辑机根本无能为力的复杂的特技效果。

2. 视觉效果不一样

现代动画不仅可以实现传统动画的所有效果，而且可以产生传统动画中无法实现的视觉效果。它不仅可以虚拟现实世界中几乎所有的东西，而且可以虚拟现实生活中根本不存在或者无法用人眼看到的东西。利用计算机各种复杂图像的运算，可以产生丰富的、奇异的镜头切换效果。现代动画在特效展示与虚拟仿真方面有得天独厚的优势，不仅为影视艺术增加了无穷的魅力，迎合了人们多方面的欣赏需求，而且为纷繁复杂的信息传播和奥妙神奇的自然科学的诠释提供了强有力的技术支持。（图1-4）

3. 流通渠道不一样

传统动画的流通渠道一般仅局限于影院、电视，而现代动画还可以在网络、教室、商店、手机等场所或介质之中传播，几乎不再受时空的限制，只要需要，随时随地都可以进行。（图1-5）

4. 功能不一样

传统动画一般只能作为纯艺术作品来欣赏，而现代动画则可以用来进行商用信息传播、教学、游戏、装饰等等。（图1-6）

四、现代动画的分类

1. 从应用的角度划分

从该角度，现代动画可以被划分为动画片、游戏动画、信息传播动画、教学动画、装饰动画等。

动画片（Cartoon Film）是指具有一定的时间长度，以讲述故事情节或表达某种情绪为主旨的动画类型。如《宝莲灯》、《玩具总动员》等。

图1-4　《终结者Ⅱ》中几个经典的电脑特效应用

图1-5　手机中播放动画

图1-3　手工制作与计算机制作

图1-6　将动画应用于知识传播会使乏味变得有趣

　　游戏动画是指用于游戏娱乐的动画。它也有许多分类，如动作类（Action）、益智类（Puzzle）、角色扮演类（RPG）等等。游戏动画属于交互动画，即每一个动画画面的出现是由游戏玩者有意或无意约定的（实际上都是由计算机程序控制）。

　　信息传播动画（Advertising Animation）是指结合多种信息载体通过动画的形式进行某种信息传播的动画，如导游、导购、企业宣传、展示、商品广告等。

　　教学动画（Course Animation），即多媒体辅助教学软件，简称课件（Courseware），是指以动画虚拟现实或自动展示、讲述教学内容的教学软件。（图1-7）

　　装饰动画（Decorating Animation）是指纯粹为获得装饰效果而制作的动画。（图1-8）

　　由于应用目的与应用对象及应用场所等方面的不同，上述各类动画的制作方法与制作过程各有差异，在当前及未来都存在着极广阔的开发空间。

　　2. 从流通的角度划分

　　从该角度，现代动画可以被划分为网络动画和非网络动画。

　　网络动画是指适用于网络上播放的动画，非网络动画是指不适合网络播放的动画。由于目前网络数据传送速度的约束，用于网络传播的动画容量不宜过大。

　　3. 从制作的角度划分

　　从该角度，现代动画可以被划分为手工动画、人机动画、机制动画、编程动画。

　　手工动画是指在中期制作阶段，完全依赖手工纸上绘制或者制作、调整实体模型，然后采用逐格拍摄，进入后期阶段时借助于计算机对拍摄的画面进行合成而实现的动画。所以，这里的手工动画已经烙上了"现代"的印痕，不同于过去意义上的手工动画了。

　　人机动画（P/C Animation）是指手工纸上绘制画面或制作动画实体模型，扫描或拍摄进入计算机后经过计算机进一步加工（主要是上色）或动作控制，再由计算机合成并播放（或输出）。

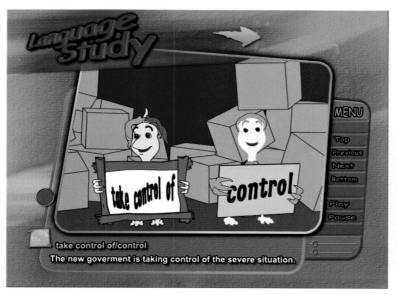

图1-7 通过动画来进行英语课程的教学　　图1-8 通过图案、色彩不断地随机变化构成一幅富有装饰意味的动画

机制动画（Computer Animation），是指从画面绘制、模型构建，到最后的加工、动作实现、声画合成、渲染输出等一系列工作全部在计算机内完成。

编程动画（Programing Animation）是指完全依赖计算机编程而实现的动画。

4. 从视觉的角度划分

从该角度，现代动画可以被划分为二维动画（平面动画）和三维动画（立体动画）。

二维动画是从纵、横两个方向（即x、y两个坐标轴向）来控制图像而产生的动画。三维动画即从纵、横、深三个方向（即x、y、z三个坐标轴向）来控制图像而产生的动画。

5. 从图像格式的角度划分

从该角度，现代动画可以被划分为位图动画与矢量动画。

位图动画是以像素点排列来表现图像，可以很细腻、逼真地表现对象，但过度放大会破坏画面效果。矢量动画是用程序指令实时呈现图形，画面不会很细腻、逼真，但缩放、放大都不会影响画面品质。（图1-9）

6. 从制作软件的角度划分

从该角度，现代动画可以被划分为FLASH动画、3DS　MAX动画、MAYA动画，等等。

7. 从播放的角度划分

从该角度，可将现代动画划分为直线播放和非直线播放两种类型。

直线播放动画是指播放过程中无需专门控制而是自动地按照从前至后的顺序播放的动画，动画片便属于这一类型（图1-10）。非直线播放动画是指播放过程中需要通过"人机（计算机）对话"来约定，可以选择不同的线路来播放的动画。如互动传播型动画（互动教学、导游、导购等）、游戏便属于这一类型（图1-11）。

图1-9　上面矢量图缩放不影响画面品质，而下面位图缩放明显影响画面品质

由于直线播放型动画和非直线播放型动画在设计和技术实现方面有较明显的差别,同时这两种类型基本上概括了所有的现代动画形式,所以本书将从这个划分角度,以动画片、互动型动画为典型来进行现代动画的阐述。

图1-10 只要点击播放按钮便能观看完整的动画内容

图1-11 通过"人机对话"可以改变的动画内容

### 第二讲　关于现代动画的若干定位问题

#### 一、艺术性与技术性的定位

现代动画蕴含着极强的艺术性和技术性。从艺术角度上讲，它可以是绘画的艺术、动作的艺术、电影的艺术、音乐的艺术、文学的艺术等等；从技术上讲，它主要是计算机的应用技术，具体讲是计算机建模技术、绘画技术、特效制作技术、后期制作技术、音效制作技术、编程技术等等。（图1-12）

图1-12 《山水情》洋溢着中国水墨画的神韵

现代动画要以相当的技术作为基础。这种技术首先体现在对动画制作的硬件和软件驾驭的熟练程度。由于涉及的硬件与软件非常多，而且这些硬软件处于不断更新换代之中，企图轻轻松松很快地熟练掌握这些技术是不太现实的。难点在于：各种硬件的性能，不同硬件之间的最佳组合，它们对环境的要求，软件和硬件之间的相互兼容，不同软件的功能，软件之间如何组合才能实现功能互补、资源共享，等等。要解决这些难题除了理论上的分析，更需要长时间的实践。单就软件而言，有综合型的也有专业型的，有平面的也有立体的，有视频的也有音频的，有静态的也有动态的，有依赖交互操作的也有依赖计算机编程的。只有熟练掌握现代动画设计所需要的技术，才能保证现代动画制作的质量和效率。（图1-13）

图1-13 美国影片中三维动画（特效）是技术与艺术的完美结合

正因为如此，现代动画制作与传统动画制作在制作思维方式上有较大的差异。传统动画更多地依赖形象思维，往往不涉及抽象的理性思维。现代动画除了必须具备丰富的形象思维能力外，还必须具备敏捷的理性思维能力。这种能力除了贯穿计算机硬软件的操作和应用，还体现在动画角色、场景设计的流程控制上；也就是说，它不像纯绘画艺术可以随心所欲。最能说明这个问题的是现代动画编程。现代动画编程在现代动画设计中的作用是非常显著的，可以归纳为以下几个方面：动画对象高效制作，交互控制轻松实现，动画调试灵活控制，重复、延续自由控制，文件结构优化、配音的灵活控制。（图1-14）

图1-14 精妙的程序设计能高效、智能地控制成千上万的数字角色

现代动画又表现出极强的艺术性。以动画片为例：因为有画，必然具备画的艺术气质；更因为有动，如何动又是一门艺术。看动画，不是看单张的画，而是看由许多画连接之后产生动感的"镜头"。镜头的变化、角色的安排、场景的布置是构成动画的几个重要因素。动感是动画的核心。正如英国人约翰·哈拉斯（John Hals）所说的"动作的变化是动画的本质"。再拿广告动画来讲，它纯粹是一门视觉传达艺术。广告动画不同于户外广告牌动画和广告传单动画。前者是动态的，后者是静态的；前者持续的时间往往很短，后者持续的时间可以很长。前者要求对有限的时间进行合理的安排，通过动态的影像、文字、声音准确地传达有关信息。什么样的信息适合影像来传达？什么样的信息适合文字传达？什么样的信息适合声音来传达？如何使动画在很短的时间内吸引住观众，使观众在欣赏动画的同时自然获取很多的信息？这些，都是广告动画艺术必须考虑的内容。即使是完全依赖计算机程序设计的动画，也必须考虑最终产生的艺术效果。在着手数学模型的构建时，先必须进行周密的分析，对可能产生的视觉效果能大体上有把握。如果某个数学模型运用后肯定无法产生艺术气质的视觉语言，就没有必要采用。

二、欣赏群体的定位

欣赏现代动画不同于欣赏传统的单一的动画片，因为现代动画不只是动画片一种形式。对于不同形式的现代动画，人们必然存在不同的欣赏需求，也就是说，不同类型的现代动画，欣赏群体是不一样的。合理的欣赏群体定位，不仅有利于把握动画制作要领，提高动画制作质量和效率，而且有利于动画产品实现良好的经济效益。

现代动画欣赏大体上可以归纳为三种：技术欣赏、艺术欣赏和功能欣赏。

所谓技术欣赏，是指欣赏时主要着眼于动画的技术运用效果，如三维动画仿真。对于科教动画，以及旨在准确、形象地传达某种信息（如产品介绍）的动画（通常是三维形式），欣赏、评价的标准主要是相关技术的应用水平。

所谓艺术欣赏，是指对动画尤其是对游戏动画及装饰动画等动画审美或趣味性进行的欣赏。（图1-15）

图1-15 传统中国动画片常常能将富有本土特色的美术形式融入其中

图1-16 驾驶游戏在一定程度上能锻炼玩家对速度的敏感力

所谓功能欣赏，是指品评动画时注意力主要是放在动画实现的功能是否完美方面。教学类动画便属于这个范围之内。如动画的导航功能（主要是看按钮动画、鼠标动画及标题动画做得如何）、表现功能（主要是看演示动画）、表述功能（主要是看文本动画）、艺术功能（主要是看是否具备一定数量的装饰动画及其审美价值或趣味性如何）、测试功能（如学习效果测试）、音效控制功能（主要是动画与解说的配合）等。（图1-16）

正是由于不同的动画有着不同的欣赏标准和倾向，所以在着手动画的制作与开发时应认真加以区别，做出恰如其分的欣赏群体的定位。另外，还要做好同一种类型的现代动画（如不同题材、风格的动画片）之间的欣赏群体定位。

那么，到底如何对现代动画欣赏群体进行合理定位呢？我们不妨仍然先以动画片为例进行阐述。

从欣赏的层面上讲，生活片的界定是比较明显的：有儿童片、成人片，有故事片、艺术片，有通俗的也有高雅的。以此类推，动画片也应该有这样的分类。但是，长期以来，在国人心目中，动画片是专门给儿童看的。国产动画片的欣赏群体一直被定位为儿童，美术设计风格只能迎合儿童的喜好，故事的情节因而只能定位在儿童能够理解的水平上。其实，欧美及日本早就有许多题材严肃、故事情节错综复杂的动画作品，从国外的动画片的

收视人群来看,也的确是成年人占多数,而不像我国动画片的收视似乎是儿童的专利。国产动画片的这种定位,一方面是因为决策者对动画片缺乏足够的理解,另一方面也可能是由于过去的动画制作水平的局限:只能制作出适合儿童欣赏的动画片,角色少,造型简单,题材小,情节不复杂。然而,随着计算机在动画片制作中的应用,动画片的制作可以非常复杂,因此现代动画片的欣赏层面定位可以更加宽泛。动画片既可以定位在儿童,也可以定位在成年人;既可以是老少皆宜,也可以是雅俗共赏。(图1-17、图1-18)

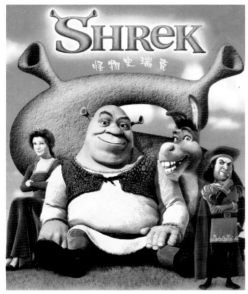

图1-17 《怪物史瑞克》以其极富个性特征的角色造型和精彩的故事情节赢得了无数男女老少的青睐

图1-18 深受中国儿童喜欢的《西游记》

### 第三讲　动画的发展历程

一、世界动画的发展历程

第一部利用逐格拍摄技术使无生命的物象活动成为错觉影片的是1898年美国维太格拉夫电影公司制作的《矮胖子》，第一部动画片是1900年J.斯图亚特·勃拉克顿制作的美国动画片《迷人的图画》，第一部带有故事情节的动画片是1908年爱米尔·科尔为法国电影实业家里昂·高蒙绘制的动画片《幻灯戏》，第一部剪影式的动画电影是1916年美国布雷画片公司制作的《裁缝英巴特》，第一部彩色动画片是1916年派拉蒙公司发行、布雷制作公司绘制的美国动画片《汤默斯·凯特首次露面》，第一部有声彩色动画片是1931年特德·埃斯鲍制作的美国动画片《戈夫山羊》，第一部大型动画片是1917年阿根

图1-19 华尔特·迪士尼（Walt Disney）

图1-20 提起国产动画片便不能不提及万氏三兄弟（左起：万超尘、万古蟾、万籁鸣）

廷的一部讽刺当时总统伊里戈耶恩的《背叛》，第一部有声动画片是1922年美国动画片《三极管》(一部物理动画片)，第一部向电影院发行的有声动画片是1925年马克斯·弗莱谢尔制作的《我的肯塔基老家》，第一部全部对白方式的动画片是1928年华尔特·迪士尼(Walt Disney)(图1-19)绘制的美国动画片《威廉号汽艇》，第一部使用动画摄影机拍摄的动画片是1940年迪士尼摄制的影片《幻想曲》，第一部立体动画片是1951年英国诺曼·麦克拉伦制作的抽象派电影《一圈又一圈》，第一部宽银幕动画片是迪士尼在1956年制作的《贵夫人和流浪汉》。

图1-21 1941年9月，中国第一部动画长片《铁扇公主》面世

计算机动画始于20世纪60年代，计算机图形图像处理功能刚刚实现，只能基于图形工作站，但已开始用于电影特效动画的制作。随着计算机技术的发展，其图形、图像处理功能越来越强，动画制作功能也逐步提高，用于动画制作的机会也越来越多。随着PC机的普及以及PC机动画制作能力的快速提高，传统二维动画的大部分具体制作工作开始由计算机替代，而三维动画几乎全部采用计算机化，如《玩具总动员》、《幻想曲2000》等。

## 二、中国动画的发展历程

中国动画的发展历程在某种程度上是对社会人心的起伏变化以及生活时尚的流迁转变的折射。可以把中国动画史分为六个时期，这六个时期既可以相对独立又相互关联，形成一个浑然整体，具体是：

### 1. 中国动画的发端期：1922~1949年

从1922年开始，动画正式成为中国艺术的一部分。这一时期，中国历史上第一部运用西方影视技术拍摄的动画广告片《舒振东华文打字机》诞生了，中国动画第一次和外国动画进行对话，从此融入世界动画的行列。由于中国动画诞生于漫天烽火之际，民族救亡是最重要的时代主题，再加之中国"文以载道"的传统早已潜移默化地存在于创作者的意识中，因此，发挥动画艺术的教化功能成为中国动画人创作的指导思想。换言之，"寓教于乐"而突出"教"是中国动画初登历史舞台时最大的特色。(图1-20、图1-21)

### 2. 中国动画的辉煌期：1949~1966年

这一时期，中国动画随着中华人民共和国的成立，一方面获得了相对稳定的创作环境，另一方面又承担着表现新中国的精神面貌和彰显中国艺术精华的双重使命。创作者以空前的热情投入到对动画艺术形式进行深度拓展的工作中去，为中国动画立足于世界动画之林打下了坚实的基础(图1-22)。但这一时期的成就具有一定的特殊性，许多创作特点随着体制的转变反而成为中国动画后来发展的羁绊。

### 3. 中国动画的沉寂期：1966~1977年

这一特殊时期，中国的动画创作处处受到钳制，一度甚至停止了动画影片生产。即使后期开始创作少量的作品，也由于时代政治的影响，只能局限于反映阶级斗争的现实题材

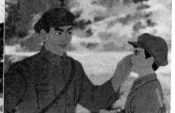

图1-22 左起：《骄傲的将军》、《小蝌蚪找妈妈》、《大闹天宫》、《红军桥》

之中。这一时期，动画艺术的一些基本品格被极大地扭曲，中国动画无法发挥特有的艺术魅力，陷入沉寂之中。

4. 中国动画的复苏和转型期：1977~1990 年

这一时期是到目前为止中国动画向世界展示自己风采最为全面的阶段，也是中国动画史上一个情况复杂的历史转型期。"文革"以后，经过多年压抑的创作激情得到了尽情的释放，动画作品的内容和形式都开始往纵深方向发展，可谓长片夺彩、短片争辉，是自动画在中国诞生以来获得最多国际奖项的时期，"中国学派"也由此得名。这一阶段也是中国社会的重大变革时期，经过近 30 年的闭关锁国，中国的大门再次向世界打开，大量的外国动画作品进入中国动画观众的视野，并逐渐影响和塑造着中国观众的审美习惯和欣赏趣味。面临着这一变化，中国动画开始主动适应形势，并做出了一定程度的探索和尝试。但囿于生产体制的束缚，中国动画人进行的尝试和摸索都没有深入，也没有引起人们足够的关注。（图 1-23）

5. 中国动画的徘徊期：1990~2000 年

这是中国动画第二次和外国动画进行全面对话的时期，中国动画在制作技术落后，市场份额被占，受众欣赏趣味转移三重压力下探索生存发展之路，作品中所透现出的迷惘感清晰可辨。尤其是 1995 年，中国动画的体制开始转型，中国电影放映公司对动画片不再实行统购统销的计划经济政策，将动画业推向市场，改变了动画片的生产状态和经营方式，逐步确立了社会效益和经济效益双赢的观念。因此，这一时期的中国动画不论是形式上还是内容上，都开始与先前的动画拉开了距离。一方面，长期以来形成的"寓教于乐"的创作思路遭到了质疑和反思，尽量发挥动画的娱乐性功能正在逐渐成为动画创作的主流；另一方面，虽然动画产量远远超过以前，但整体质量大幅度下滑，在迎合市场需要的前提下，一定程度上失去了自己的民族特色。（图 1-24）

6. 中国动画的生态显现期：2000 年至今

经过打破计划经济体制后几年间的阵痛，中国动画终于出现了令人欣喜的生态性。首先，新世纪的中国动画具有一个空前宽松的创作环境，只要经济条件允许，创作者就能够真正在自由的艺术环境中放开手脚，尽情展现自己的丰富情感，表达自己的艺术观点，实现自己的艺术理想。其次，中国动画基本脱离了单线性思维，动画作品的分类清晰地呈现出与世界接轨的趋势，商业动画和艺术动画各行其道，分别拥有自己的创作群和受众群，尤其是商业动画，打破了先前只将儿童作为受众的创作定位，适合成人观看的动画作品越来越多。第三，绝大多数动画人都再次清醒地意识到体现作品民族身份的重要性，融合古今中西，在冲突与和谐中实现作品的价值成为动画创作时首先应该考虑的问题。

图 1-24 1999 年摄制的《宝莲灯》

图 1-23 左起：《山水情》、《葫芦兄弟》、《哪吒闹海》、《金猴降妖》

### 第四讲　对我国动画的前景展望

一、动画教育成为素质教育的主要手段

由于现代动画融合着多种艺术和多种技术，既富有挑战性，又富有娱乐性，对人的综合修养与素质的提高非常有好处，因而能够吸引广大青少年的参与；另外，由于现代动画有着广泛的应用空间，学会这门技术为求职或独立创业提供了很多的机会。

二、动画消费成为人们的日常消费

动画制作越来越方便，成本也越来越低，加上动画教育越来越普及，因而除了技术和艺术上都非常讲究，而且规模很庞大、故事结构很复杂的动画需要专业动画公司制作外，其他动画几乎人人都会制作。所以，动画进入人们日常消费的机会将越来越多。（图1-25）

三、动画产业成为最具活力的产业

现代动画作为一种产业，早已被世人所看好，有识之士一致认为它是21世纪的朝阳产业。的确，动画功能的迅速延伸，加之周边产品多（如动画图书、玩具、主题公园）等特点，使得它完全具备创造很好地社会效益与经济效益的潜力。（图1-26、图1-27）

四、我国动画异军突起独占鳌头

1．从文化背景来看

中国是世界四大文明古国之一。数千年的历史长河，积淀了深厚的文化底蕴，创造了中国独特的造型艺术形式和理念，在世界艺术之林，无不绽放出奇光异彩，深受世人瞩目。中国的许多艺术形式不仅在国内依然深受人们的喜爱，在国外也越来越受到青睐。现成的大量的文艺成果，为动画创作提供了取之不尽的资源，也为动画创作提供了良好的借鉴。这种独特的文化背景在每一个中国人的心中烙下深深的印痕，也是每一个中国人无法摆脱的情结。

2．从人力资源上看

中国占有世界四分之一的人口，为动画这种劳动密集型产业提供了潜在的生力军。据统计，我国计算机技术从业人员是世界上最多的，业务素质也堪称一流。也就是说，从动画制作技术上讲，我们自己是完全可以解决的。从经济基础上看，人们已经不再为衣食住行而犯愁，对精神生活的追求越来越强烈，层次也越来越高。动画艺术因其丰富的艺术品位深受人们的欢迎。另外，雄厚的经济基础也为动画创作提供了必要的财力保障。

3．从国人的视觉艺术体验机率来看

国内大多数的人，大部分的空闲时间是在电视机、计算机前度过的，这为动画提供了展示自己魅力的空间。另外，随着计算机网络的普及，网络动画也将是人们获得艺术享受的主要形式。调查表明，网络和卡通两个市场的受众群有很大的吻合度。而在中国卡通行业，不但网上没有任何同类商品网站，而且连网下也没有任何大型的纯商业化品牌企业，市场几乎一片空白，开发前景不可限量。

4．从国家政策上看

当前我国政府对国产原创动画的扶持力度越来越大。据悉，国家有关部门将对影视动画业进行加温，鼓励有条件的电视播出机构开办少儿频道甚至动画专业频道；同时，鼓励境内外合作制作动画片，特别提倡与国际动画制作机构合作生产表现中华民族优秀文化传统、歌颂中华民族美好情感的动画作品，还鼓励开展多种形式的少儿评奖活动；而且，要

图1-25 小朋友自己动手制作动画

图1-26 根据动画角色开发的产品

图1-27 体验动画角色

思考与练习：

1. 动画的基本原理是什么？

2. 如何理解现代动画的含义？现代动画与传统动画有何区别？现代动画有哪些类型？

3. 如何理解现代动画艺术性与技术性的定位？如何理解现代动画欣赏群体的定位？

4. 动画的发展历程是怎样的？

5. 你是如何展望我国动画发展前景的？

6. 根据本书对现代动画的各种分类，罗列出若干不同类型的动画作品。

7. 撰写一篇短文，表述一下你对现代动画的理解以及你对未来动画的畅想。

求所有国产动画片的创作生产都要以取材中国故事、塑造中国动画形象为重点，贴近时代、贴近生活、贴近观众。（图1-28）

在进行本单元内容讲授的过程中，教师应尽可能搜集一些国内外不同时期、不同类型、具有一定代表性的动画作品，播放、演示给学生看，并结合具体的内容进行讲解，使学生对动画的形式、功能、发展历程等方面有一个更形象、更深切的体会。通过比较，让学生对不同类型、不同时期、不同地域的动画存在的差异有一个直观的认识，从而激发起学生对现代动画知识的渴求并及早明确动画学习的目标。

图1-28 随着国家鼓励政策的推出，各种动画（漫）基地不断建立

# 第二单元　动画制作的配置

## 第二单元　动画制作的配置

[教学目的] 通过本单元教学，使学生能明白动画制作配置的基本原则，对计算机动画制作的硬件和软件配置内容有一个较清晰的认识，并对常见的手工绘制类和模型制作类的手工动画制作配置有所了解。

[教学重点与难点] 本单元教学的重点是关于计算机动画制作的硬件和软件配置，难点是关于计算机动画制作的硬件配置。

### 第一讲　动画制作配置的基本原则

构建一个令人满意的动画制作系统不太容易，因为动画制作手段日趋多样化，具有相当的复杂性。实践证明，在着手动画制作配置时，注意处理好以下几个原则，将会减少投资失误，并能保证工作开展的时序性、系统性。

一、合理的目标定位

准备制作哪一种类型的动画，要达到什么样的制作规模和什么样的水准，是为了满足教学还是为了满足生产等等，这些问题都是确定动画制作配置目标必须加以考虑的。因时因地，根据实际需要来进行动画制作配置才是合理配置。

二、最优的性价比

投资前对相关的动画制作的硬软件市场进行广泛的调查，从性能和价格两个方面进行比较，最后挑选其中性能价格比最高者购买。这样做，一方面可降低投资风险，另一方面可以保证投资效益最大化。

三、最大的安全系数

此处所说的安全系数，有两层含义：一是硬、软件本身具有良好的稳定性，二是具有良好的售后服务。前者要求硬、软件的功能发挥始终保持在一个稳定状态，要有良好的兼容性，要有较强的抗干扰能力，对环境的依赖性不能太强；后者包括有较长的质保期或试用期，能够提供操作培训或技术咨询，以及快捷、方便的维修护理等。

四、以计算机为中心

现在已经没有完全意义上的手工动画片制作了，现在所谓的手工制作，最后都要借助于计算机来实现。所以，现代动画制作基本上可以看作是以计算机为中心的动画素材处理系统，该系统由许多硬件和软件构成，负责动画素材的摄入、处理、成片输出。

第二讲　计算机动画制作配置

一、硬件配置

1. 动画素材摄入型设备

动画素材包括文本、图像和声音。

（1）文本输入设备

键盘是最基本的文本输入工具。另外，数字化手写板、语音录入系统也日渐流行。

（2）图像摄入设备（图2-1、图2-2）

图像输入型设备主要有数字绘图板、扫描仪、数码照相机、数码摄像机等。数字绘图板精密度很高，数位板的压感级数很高，能产生粗细变化细腻的线条，只要安装好相应的驱动程序，进入专业的图形图像处理软件（如PhotoShop、CorelDraw等），便可以如同在纸上绘画一样。扫描仪是把平面图形、文字或所有印刷符号转换成数字化的图形设备。数码照相机以数字记录影像，以数字的方式存储在照相机的RAM芯片中，需要时传送到计算机中进行加工处理。数码摄像机是获取连续活动影像的设备，简称DV（Digital Video），利用该设备可以获取各种动态视频素材，或者摄取现场景象。购置图像摄入设备时，应选择分辨率高、色彩还原能力较强者。

（3）声音摄入设备（图2-3）

声音摄入型设备主要有录音机、录音笔、MIDI键盘、话筒等。录音机有普通型和专业型，有模拟型的，也有数码型的。一般录音机都是声音录放功能兼有的，所以无论是何种录音机，都可以通过一条音频输出线将其与计算机连接，可以很方便地将录音机播放的声音录入到计算机中。专业型录音机，如专业硬盘录音机，既能模拟录入，又能数字录入。录音笔录入的声音（通常是MP3）品质较好，可以作为互动型动画的声音素材。MIDI键盘是用来创作MIDI音乐的设备，如果可能，完全可以利用MIDI键盘结合专门的电脑音乐制作软件（如CakeWalk），制作动画中的背景音乐或者主题歌曲；另外，还可以通过这种方式来制作各种音效。话筒用于原声录制，有的话筒适合于单人配音，有的适合于多人演唱。选择声音摄入型设备时关键是看声音采样和抗干扰的功能是否足够高。

图2-2 数码摄像机

图2-1 数字绘图板

2．动画制作型设备配置

动画制作型设备是指对动画素材进行加工、生成各种动画的硬件，即计算机主机部分。主机中的零部件，如主板、CPU、存储器、图形卡、声频卡、视频卡、光驱等，与动画设计的视听品质和动态效果有直接的关系。

（1）主板

因为动画制作中常常会临时增加或更新不同的外设，这就需要配置稳定性、兼容性较强的主板。例如，选择多扩展槽、多并行串口者，以便连接更多的外设。另外，大量复杂的动画或后期制作，对计算机的运行速度要求较高，往往需要多处理器同时工作，所以配置主板时需要考虑其是否支持多CPU。

（2）CPU

CPU是计算机的核心，它负责大部分数据信息的处理，其速度快慢直接影响到整台计算机的运行速度。复杂的3D动画制作、视频编辑等工作，对计算机的运行速度要求很高，所以要求配置高速CPU，而且甚至需要配置多个高速CPU（常见的是双CPU）。

（3）存储器

与其他计算机应用工作相比，动画制作涉及的文件量大得多，所以存储量大、读写速度快，是动画制作对存储器的普遍要求。

（4）图形卡

动画制作中图像、视频编辑操作非常频繁，需要配置专门的图形卡，才能保证足够快的数据处理及显示刷新速度。另外，为了满足三维动画设计需要，图形卡还必须具有3D图形加速功能，能够支持Open GL。

图2-3 YAMAHA AW16G 16轨硬盘录音机

（5）声卡

声卡的基本功能是将自然声音转化成数字化的声音，并以文件的形式保存在计算机中；将数字化的声音还原成自然声音，通过声卡的输出端，送到声音还原设备，例如耳机、音箱等。声卡是多媒体计算机的基本配置，选择声卡时应选择抗干扰能力强者。

（6）视频卡

视频卡的种类很多，例如视频转换卡、视频捕捉卡、视频压缩卡等。

视频转换卡可将计算机制作的动画输出到电视机等视频输出设备中，由此检验动画画面在两种媒介上传播的差异。

视频捕捉卡可将视频信号源的信号转换成数字图像信号，可以用于动画素材的搜集。

视频压缩卡是采用JPEG和MPEG数据压缩标准，对视频信号进行压缩和解压缩处理。

3. 动画输出型设备

所谓输出，是指经过计算机处理之后通过显示或打印等方式呈现在观众面前。动画输出设备多种多样，性能、价格等各有不同。

（1）显示输出设备（图2-4）

这里所说的显示输出设备是指除了计算机动画制作中常规使用的监视器以外，专门用于动画成品传播的设备。它主要有影碟机、投影机、等离子显示器等。购置影碟机其目的是用来试播、检验视频编辑、制作是否符合要求。在动画成品正式播放时，投影机必不可少。投影机有许多种，目前使用最广泛的是LCD投影机。等离子显示器是继传统CRT显示器与LCD液晶显示器之后，业界推出的最新的平板直视式显示技术，拥有物理性的完全平面显示效果，在显示面积的拓展性上大大优于CRT显示器，同时在显示色彩、刷新率上也大大优于CRT显示器，另外，其超薄造型可使其紧靠墙壁或者干脆挂于墙壁之上，占据空间比较小。

图2-4 等离子显示器

（2）打印输出设备

动画分镜头画面、动画设计稿等，都需要打印出来张贴在制作者面前，所以打印机必不可缺。按照打印原理打印机可分为许多种，其中激光打印机打印精密度高、速度快、成本低，非常适合。

（3）声音还原设备配置

动画制作中对声音进行处理，最终目的是重放声音。重放声音的工作由声音还原设备承担。所有的声音还原设备全部使用音频模拟信号，把这些设备与声卡的线路输出端口或喇叭输出端口进行正确的连接，即可播放计算机中的声音。主要的声音还原设备是耳机和音箱。

（4）光盘刻录设备

光盘存储信息具有容量大、保存时间长、可靠性高、便于携带等优点。无论是动画素材的保存，还是最终动画成品在市面上流通，都需要用光盘刻录机。

二、软件配置

如今可用于动画制作的软件很多，各自的功能、处理效果、学习难度等方面表现不一样。合理选择并形成最佳组合，能保证动画制作的效率与效果。选择当今最为流行、功能比较强大、学习起来又比较容易、彼此之间能进行畅通数据交流的软件，是构建动画设计软件平台时应遵循的主要原则。

1. 图片处理型软件

即用来获取和编辑图片文件，以及对图片文件进行格式转换的软件。

计算机中的图片文件有两种数据表示，一种是矢量，另一种是像素。在动画制作中，经常会用到这两种数据表示的图片，来实现某种视觉效果。

根据上述图片操作需求分析，可以进行如下软件配置。

（1）像素型图片处理软件

这方面的软件首推 Photoshop。它由美国 Adobe 公司开发，操作简便但功能却十分强大。

该软件能通过各种外设，如扫描仪、数码相机等，获取图像资料。软件内置多种算法，用以实现复杂的图像编辑、特效处理、文件压缩及格式转换。该软件采用图层（layer）操作模式进行图像编辑，优点非常突出。该软件专门提供了效果滤镜（filter），利用这些滤镜可以对图像进行快速、丰富地加工处理。如果再结合图层通道（channel）处理，能够获取非常丰富的图像效果。只需要调整相应的滤镜特效参数改变即可。利用编辑工具可以绘制图像、图形，并对图像进行各种变形处理。（图2-5）

图2-5　动画中的背景许多是用 Photoshop 软件来绘制的

图 2-6 用 Painter 软件创作的作品

图 2-7-1 CorelDRAW 工作环境

图 2-7-2 用 CorelDRAW 软件创作的作品

图 2-8 ACDSee 工作环境

另外一个非常有特色的图像编辑软件是 Painter，它由美国 MetaCreation 公司开发。如果想模拟各种画笔进行图像编辑，该软件会是最佳选择。（图 2-6）

（2）矢量型图片处理软件

目前流行的矢量型图片处理软件主要集中在 Coreldraw、Illustrator、FreeHand 三大软件。功能差不多，都很强大，可任选其一。（图 2-7-1、图 2-7-2）

（3）辅助型图片操作软件

辅助型图片操作软件一般不涉及复杂的图片编辑，主要用于图片的浏览、格式转换、分类管理等。目前比较流行的是 ACDSee。（图 2-8）

2. 动画制作型软件

现代可用于动画制作的软件很多，有的功能相对单一，但使用起来很方便；有的功能很强、很全，但操作起来较复杂。从不同的角度，可以将这些软件做不同的分类。选择动画制作软件的标准是能够满足营造声画效果的要求。

（1）二维动画制作软件

平面型动画制作软件非常多，如 Animo、USanimation、SoftImage/ToonZ、Retas、Moho、Flash 等等。

Animo、USanimation、SoftImage/ToonZ、Retas 等专业二维动画片制作软件，集编辑、合成、渲染等多项功能于一体，被专业动画公司广泛采用。

# 第二单元　动画制作的配置

Moho 是一款很特别的二维动画制作软件,它能通过骨骼绑定的方式来制作角色动画,效率非常高,效果也很好。

Flash是二维矢量图动画的代表,这款由Macromedia公司推出的二维动画制作软件,广泛应用于网页动画设计和互动生成领域中。它采用矢量技术制作动画,可以任意缩放尺寸而不影响图形的质量;采用流式播放技术,可以边下载边播放,降低了对网络带宽的要求,减少了网页浏览的等待时间。(图2-9、图2-10)

(2)三维动画制作软件

这方面的软件也非常多,种类也非常齐全。

功能全面而且强大的有 Maya、3DS Max、Softimage、Lightwave 等,其中最流行的是3DS Max、Maya。

3DS Max是PC机上最流行的大型三维动画制作软件之一。该软件功能强大,加上它具有很强的兼容性,能和当今流行的图形、图像软件及动画制作软件进行资源共享,能够通过嵌入第三方开发的插件来进一步拓展功能。3DS Max动画制作流程大致可以分为建模、材质、灯光、动画、渲染等几个环节。(图2-11-1、图2-11-2)

Maya是开始只用于SGI图形工作站,后来才逐渐移植至PC机上的、专门用于影视动画的大型软件。它的最大特点是自身功能非常全面而且每项功能都很强,几乎不依赖任何插件而可以尽善尽美地制作出任何动画来。(图2-12)

图2-9　用 Flash 软件照样可以制作重量级的动画片

图2-10　用 Flash 软件创作的作品

图2-11-2　用 3DS Max 软件创作的作品

图2-11-1　3DS Max 8.0 工作窗口

图2-12　用 Maya 软件创作的作品

（3）专项型动画制作软件

这样的软件功能相对集中于某一项，因而使得该项功能具有更完善、更细致、更方便等方面的优势。如专门用于制作人物角色的有Poser、FaceGen软件，专门用于制作场景的有Bryce、Vue E'sprit软件，专门用于解决人物角色运动的有MotionBuilder、Character Studio软件，专门用于绘制三维模型表面运动的有Cinema4D、DeepPaint3D软件等等。( 图2-13 )

3. 声音编辑软件

用于声音的创作、加工、格式转换等。如今，计算机音乐制作软件也很多，著名的如MIDI制作软件Cakewalk。至于声音的加工、处理，以及格式转换软件更多，比较常用的有SoundForge、Goldwave、XingMP3 Encoder、Easy CD-DA Extractor等软件。( 图2-14 )

4. 动画后期制作型软件配置

负责动画的合成、特效加工、非线性编辑等等。这方面的软件也非常多，有名的有After Effects、Premiere、Digital Fusion、Combustion、Shake、Effects等软件。这些软件的基本功能很相似，只是功能实现的方式、效率、效果有些差异。其中，After Effects、Premiere软件与Photoshop软件同属Adobe公司软件，彼此间关联紧密，是业界使用最为普及的后期制作软件。( 图2-15 )

5. 互动型动画制作软件

习惯上被称作多媒体制作软件。这样的软件很多，有的几乎完全依赖编程，如VC、VB、Dellphi等；有的主要通过交互操作，外加一些相对简单的指令即可，如Director、Authorware 、Flash软件等。( 图2-16 )

图2-13 专业制作角色的 Poser 软件

图2-14 专业声音编辑软件 SoundForge 7.0 工作窗口

# 第二单元 动画制作的配置

图 2-15 After Effects 6.5 工作环境

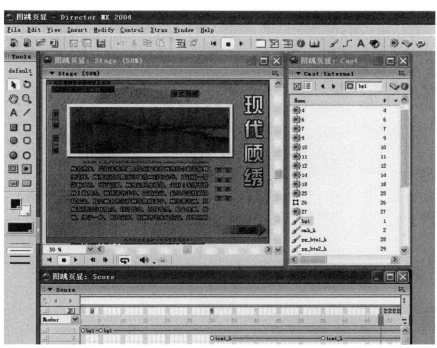

图 2-16 Director MX 2004 工作环境

### 第三讲　手工动画制作配置

这里的"手工"是泛指以计算机制作为主以外的所有动画制作方法，在这种制作模式下的设备配置情况是比较复杂的，下面仅就目前较常见的手工动画制作配置情况做些介绍。

一、手工绘制类

1. 画笔

铅笔、签字笔、蘸水笔、衣纹笔等，用于起稿或正式描线。

2. 纸张

专门的动画纸或其他绘画用纸。

3. 定位尺

定位器（也称固定器），是在金属薄片上，固定装有三个等距的定位钉所制成，它是国际标准化动画绘制拍摄的定位工具。它的作用是固定绘制动画所用纸张的统一位置，保证每幅画面能够稳定不变。

4. 规格框（图2-17）

按照普通电影银幕和电视荧屏，统一按国际上4∶3的画面比例确定的。目前所用的动画规格板，是用透明赛璐珞片制成的，上面印有从小到大12个规格框线，以便选定某一规格画面的标准大小之用。

5. 拷贝台（箱）（图2-18）

拷贝台面下有透光装置，架子上装有透明玻璃，便于光透过底稿覆纸描画。另有一种简易的、便携式的箱式构造，称拷贝箱，功用与拷贝台同。

图 2-17　纸张、定位尺、规格框

# 第二单元　动画制作的配置

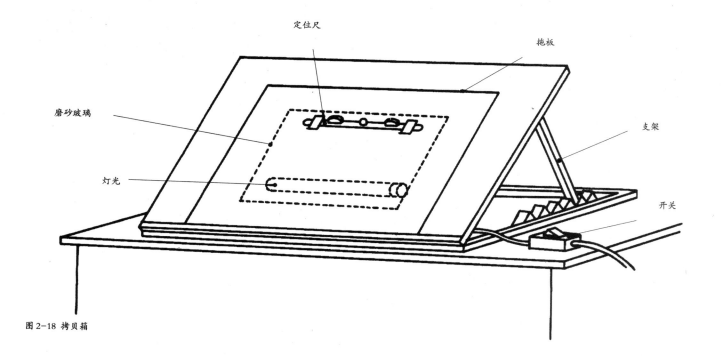

图2-18 拷贝箱

6. 动检仪

用于检测动画的运动规律和造型的准确度。(图2-19)

7. 其他工具

打孔机、刷子、橡皮、夹子等,辅助用。

二、模型制作类

1. 模型材料

黏土、软木、布料等等,它们是手工建模中塑造模型形体时所经常采用的材料。为了方便以后涂染颜料,选择这些材料时最好使用颜色较浅者。

竹片、铁丝、绳子等等,它们是手工建模中塑造模型骨架时所经常采用的材料。为了方便以后的姿态调整,选择这些材料时应选择韧性较强者。

图2-19 动检仪

2. 颜料

用于模型表面的涂染,要求颜料有足够的覆盖力。一般选择粉质颜料。

3. 造型工具

剪刀、木工用具、手钳等等。用于模型的搭建和姿态调整。

4. 灯具

摄影用灯具,以备拍摄模型时布光用。

图 2-20 模型制作常用工具及应用

5. 摄影台

备搭建场景模型用或者摆放模型用。（图 2-20）

　　计算机硬件配置是一种实践性很强的知识，仅靠理论讲解和文字说明不能解决实际问题，现实中似乎也没有多少动画制作人自行配置计算机硬件的机会，但这并不等于这方面的知识不重要。相反，这方面的知识掌握得越多，越有利于提高动画制作效率与效果。在讲授这方面的知识时，可借助于多媒体教学辅助手段，或者邀请这方面的专家采用边操作边讲解的方式进行讲解，效果会更好。计算机软件对于计算机动画制作来说，似乎比硬件更重要，不掌握一定数量的软件无法从事现代动画制作。软件教学是不可缺少的，但教学方法一定要得法。首先，软件配置要典型，不必一味追求大、新、难；其次，在讲授某个软件时，结合具体实例，以主要的、常用的功能为突破口，然后拓展至其他功能；再次，注意软件与软件之间的结合运用。

　　尽管手工动画制作模式逐渐退出了主流动画的制作领域，但是，这方面的课程还是必不可少的，因为它有助于学生对动画原理的理解，有助于培养学生的想象力。手工课程可以不拘形式，甚至可以采用启发教学方式，由学生自己决定材料、工具、制作工序，教师负责制作指导，确保实习作品按时、按质、按量完成。

# 第三单元　动画制作步骤

## 第三单元　动画制作步骤

[教学目的] 通过本单元的教学,使学生对动画片的前期、中期、后期阶段的制作步骤及各步骤的任务有较全面的了解,能正确区分二维动画片与三维动画片在制作步骤及各步骤的主要任务上存在的差异,并对交互传播型动画、游戏动画的基本制作步骤有一个大体的认识。

[教学重点与难点] 本单元教学的重点是全面了解动画片的制作步骤及各步骤大体的工作任务,难点是如何区别二维动画片与三维动画片制作步骤及各步骤的主要任务。

### 第一讲　动画片的制作步骤

动画片制作是一件复杂的事情,尤其是影视级动画片更是如此。它需要组织一个团队进行通力合作,严格按照动画片的制作步骤,认真完成各步骤的任务,才能保证制作工作的有序进行, 从而最终保证整部动画片的顺利完成。

每一部动画片在制作的具体细节上可能不大一样,但基本步骤都是一致的,即大体都要经过前期准备、中期制作、后期处理三个阶段。

一、前期准备

1. 市场调研与作品策划

准备开发什么样的动画片? 该片的欣赏群体是谁? 影片的功能目标是什么? 大体风格怎样? 准备投入多少资金? 生产期限如何? 预计有多大收益? 选择什么样的题材? 等等。总之,对即将开发的动画片做一个市场调研和作品策划,要让所有的动画制作人员进入临战状态。还需事先制订一个详细、可行的制作计划, 以确保制作工作的有序进行。

2. 编写动画剧本

一旦决定某部动画片的制作,便需要着手动画剧本的创作。动画剧本是动画制作的第一步,是动画制作的基础,它的成功对动画片的成功起着决定性的作用。动画编剧是动画专业中非常重要的一门课程,它涉及的知识非常多,后面会安排专门的章节对其做一个概括性的阐述。

3. 绘制分镜头画面 (图 3-1~ 图 3-3)

这项工作是根据动画剧本,把全剧分成若干场次并将全部内容分切成许多电影镜头,然后绘制成分镜头画面。分镜头画面的作用非常大,有时竟能取代剧本而独立为之。它通常由导演来完成,有时也由美术设计人员"操刀"、导演提修改意见或最后拍板,但最后都是交由导演使用,成为导演指挥动画片各道工序工作的蓝本。

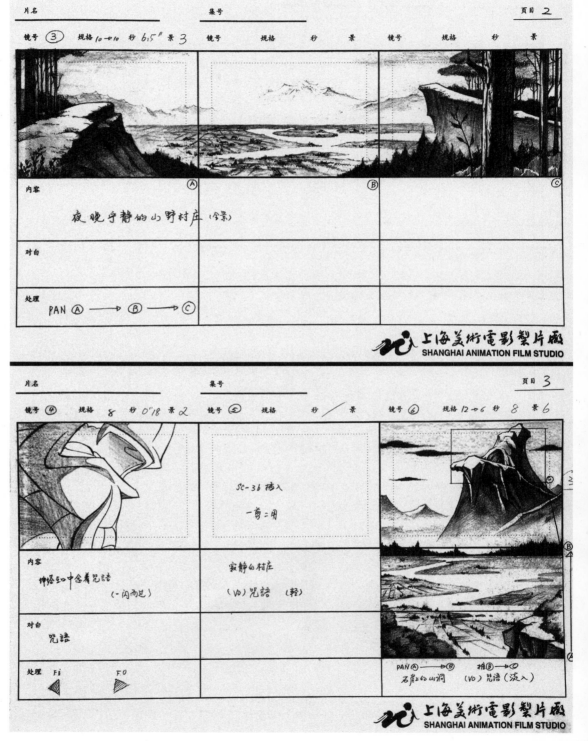

图 3-1　动画片《圣剑》部分分镜头画面

# 第三单元　动画制作步骤

**C 49**

八戒甚高兴偷听，用舌尖舔破窗纸，朝里窥伺。一股异香从小孔中飘出。

**C 50**

八戒闻到香气，馋得他口水直流，八戒长不醒草，一屁股坐在草堆上，急得眼珠直转，必想着有所悟地说道。

（右接）八戒正想着忽然小猴子来，大惊。"八戒立即跳起张手足错，追九猴，追九猴，"又气得跺脚。"让九猴子八戒身边。

**C 51**

图3-2　动画片《人参果》部分分镜头画面

031

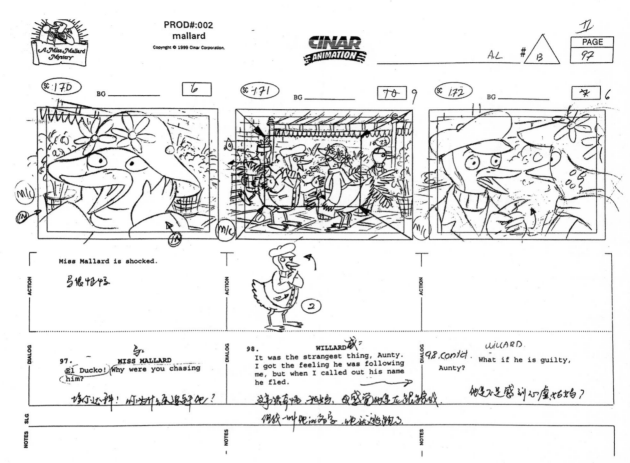

图 3-3 国外动画片部分分镜头画面

### 4. 美术设计

根据动画剧本及导演的意图，设计出主要场景、色彩风格，便于日后具体镜头的绘制。确定动画片的艺术风格，剧中人物（角色）的年龄、性别、身份，设计出角色的造型，并按确定的人物造型画出主要角色的比例图，主要形象各个角度的标准造型，也包括角色服饰及相关道具。根据分镜头画面，按不同规格绘制成正式的镜头设计稿。

动画美术设计决定着动画片的视觉艺术风格，也是决定一部动画片能否成功的关键因素。它所涉及的内容非常多，也非常重要，是每一个动画专业的学生必修的课程。有关这方面的内容，在后文中也将做一个专门的、简要的讲解。

### 5. 先期配音

所谓先期配音是指进行动画片中期制作前，根据剧本的要求，先将片中的声音（如音乐）配上。在制作动画长片时采用这种方法比较好，有利于控制动画画面的节奏，避免不必要的浪费，对提升工作效率及作品的成功率非常有好处。

无论是先期配音，还是中期配音、后期配音都是一件不容易的事情，涉及的理论知识和操作技巧很多。本书是关于动画的概论，但也有必要安排专门章节，对动画的声音设计先做一个大体的介绍。

# 第三单元　动画制作步骤

### 第二讲　中期制作

即实质性的动画制作阶段,它要完成的任务是让画面动起来。中期制作是根据分镜头画面来开展工作的, 具体工作内容因动画片的类型不同而有差异。

一、二维动画片的中期制作

二维动画片主要是画出来的,当然传统的纸上手绘与借助于计算机来进行绘制,效率与效果上也存在很大的差异。纸上手绘,给人亲和力强,艺术趣味浓的感觉,这也是其依然存在的主要原因,缺点是制作效率非常低,制作成本非常高,对制作人员的纸上手绘功夫要求很高;计算机绘画优点是效率高、成本低,重在制作人员的美术感觉,而并不需要多深的手绘功夫,缺点是亲和力、艺术感染力容易丢失。现在日渐流行的做法是: 纸上手绘与计算机绘画相结合,如纸上手绘好线稿,然后扫描进入计算机,用计算机来进行上色。这样既确保艺术性,又能保证动画制作效率。

根据动画人员水平的高低及在绘画中所处的环节的不同,可以将动画画面的绘制工作划分为原画和加动画。( 图3-4 )

1. 原画

原画在一部动画片的绘制中,担负着十分重要的创作任务。它是每个角色动作的主要设计。一个原画人员,不但要具有绘画和表演的才能,更重要的是必须熟练掌握原画创作的技法和理论,才能胜任这项复杂而又繁重的工作。原画人员在导演的统一领导下进行创作和绘制工作。

2. 加动画

加动画是根据原画关键动态的设计意图,去完成全部中间过渡画面绘制的。加动画人员每接受一个原画镜头的画面包括设计稿和摄影表时,必须认真领会原画的创作意图,了解所画的角色形象和动作内容,特别要弄明白原画对中间动作过程的要求和提示。在开始画动画前,先要进行原画草稿的誊清工作。在拷贝原画正稿时,除了保证铅笔线条的质量外,应当忠实表达原画形象、姿态的准确性和神情风貌,不要随意更改或变化。

这里需要特别提到的是国产剪纸动画片,它也是属于二维动画类型。它主要是通过剪、刻加上绘画的手法来完成动画造型,然后对这些形象进行位移、缩放、旋转或者姿态调整等操作来实现动画。剪纸动画片非常有民族特色,且极具艺术感染力.这方面的成功作品很多,如《金色的海螺》、《火童》、《葫芦兄弟》、《张飞审瓜》等等。( 图3-5、图3-6 )

二、三维型动画片的中期制作 ( 图3-7~ 图3-10 )

三维动画片基本上是靠做模型、调整模型制作出来的。当然传统的纯粹手工和实料的做法与借助于计算机来进行建模,效率与效果上也存在很大的差异。传统的三维动画片,即采用黏土、木头、布料等材料来制作模型,技术要求不高,稍加指导,几乎人人都能掌握。手工模型给人亲和力强,有特殊的艺术感染力,制作成本低,这也是其依然存在的主要原因,缺点是制作效率非常低,动作设计的余地较小;计算机建模的优点是效率高、动作设计无拘无束,可以充分发挥设计者的想象力,能够制作极具视觉冲击力和艺术感染力的作品,缺点是技术性较强,甚至很高,对制作人员要求较高,因而制作成本很高。

图 3-4 原画与加动画（带圆圈的是原画，带三角圈的是一动画，不带圈的是二动画）

图3-5 《金色的海螺》

图3-6 《张飞审瓜》

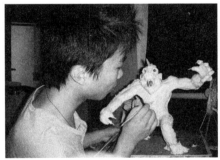

图3-7 手工制作模型　　　　　　　图3-9 计算机建模

图3-8 国产木偶动画片《曹冲称象》、《崂山道士》、《愚人买鞋》、《狼来了》

图 3-10 美国迪士尼动画片《汽车总动员》

三、二维与三维相结合型的动画片中期制作（图 3-11、图 3-12）

这里所说的二维与三维相结合，并不是一种新型的动画片种，而是动画片制作的一种手法，最终画面的风格还是逃脱不开二维或者三维两种风格。这种兼顾纯二维动画片和纯三维动画片的制作手法，互相取长补短，作为计算机应用条件下延伸出来的一种动画制作手法，逐渐成为动画片的主要制作手法。如果想在二维动画片中追求富有镜头感、空间感的效果，但又不想失去平面绘画的视觉效果，这时便可以采用以三维手法获取画面，然后将其转化成二维效果。相反，在三维动画片中如果某些画面用三维手段实现起来比较困难，而用绘画的手段来实现却较容易，这时便可毫不犹豫地采用绘画手段。

在中期阶段需要解决的问题是动画片中的动觉实现。动觉实现有许多依据，有许多讲究，也有许多具体的方法，这在后面的有关章节中会做专门的阐述。

图 3-11 二维与三维相结合最终取得二维效果的动画

图 3-12　二维与三维相结合最终取得三维效果的动画

### 第三讲 后期制作

即指在完成主体动画制作后进行的所有工作。现代意义上的动画后期制作与过去有较大的区别,它是在计算机应用的基础上来实现的。它的主要任务是动画合成、非主体动画制作、特效应用、动画镜头连接、整片输出等。

一、动画合成(图3-13)

动画合成是指对同属一个镜头的动画元素进行加工、整合,最终生成一个完整的镜头动画。这在动画制作中非常容易碰到。背景、不同层次的动画在中期阶段由不同的人完成,集中到后期阶段,由后期制作人员根据导演的要求,利用计算机进行拼合,并做适当的特效加工,最终生成符合要求的完整的动画镜头。另外,如果不是采用先期动画配音,则动画配音通常也是由后期制作来完成的。

二、非主体动画制作(图3-14)

一部动画片的主体动画一部分在中期制作中已经制作完毕,但是,并不是所有的动画需要在这个阶段完成,而可以交由后期制作来解决。如片头片尾动画都是在后期制作阶段完成的。这也是因为现代的后期制作能力已今非昔比。现代后期制作软件已经能够直接承担大量的动画制作任务。例如,风、雨、雾、雪、爆炸等手工不太容易表现的动画场景,尽管用计算机三维技术也能解决,但有时由于制作效率不高而常常转由后期软件来完成。另外,现在许多重量级的后期制作软件超强的合成能力、连接能力及绘画能力,也常常能够独立、快速地原创较大片断的动画,从而承担起主体动画的制作。

图3-13 将不同的动画层合并后生成的动画画面

| Scratch Sound Editor | LEON ROTHENBERG |
| --- | --- |
| Additional Editing | NICHOLAS SIAPKARIS |
| | LIZ WEBBER |

### DEVELOPMENT

| Pipeline Architect | MANNE OHRSTROM |
| --- | --- |
| Senior 3D Tools | MATHEW SELBY |
| Animation Tools | HIDETAKA YOSUMI |
| Shading Tools | LUCA FASCIONE |
| Lighting Tools | JACOPO PANTALEONI |
| Additional Tools | NEIL CHATTERJEE |
| | SALIM ZAYAT |

### SYSTEMS

| Head of Systems Administration | DAVID FOWLER |
| --- | --- |
| Systems Administrators | AMAR KOERI |
| | JAMES ROSE |
| | RICHARD UNDERWOOD |
| Database Support | PAUL NELSON |
| Wrangler Manager | MATTHEW BARNETT |
| Lead Wranglers | MATT CRIGHTON |
| | CLYM DODDS |
| | JULIAN V. PHILLIPS |

图 3-14 后期制作中完成的片尾字幕动画

### 三、特效应用（图 3-15）

后期制作软件通常都是特效制作的集大成者。充分应用好这些特效，可以产生出人意料的视听效果。而这些效果通常是手工无法实现的，甚至是专业的计算机动画制作软件也无法提供的。将中期制作动画转入后期制作，由后期制作软件对其进行合适的特效加工，可以使原本并不出色的动画一下子变得精彩动人。

### 四、动画镜头连接（图 3-16）

中期制作得到的动画往往是一个个相对独立的镜头动画，最后都需要经过后期编辑软件进行剪辑、连接。利用专业的非线性编辑软件，可以方便地进行动画镜头的修饰、连接、剪辑、过渡，形成一部完整的、连贯自然的动画片。

这里的动画镜头连接与上述的分镜头绘制，解决的都是动画片中的镜头处理问题，是影视语言语法在动画片创作实践中的体现。动画片的镜头设计有许多讲究，只有在动画片制作中解决好这些细节问题，才能将故事讲明白，将角色塑造成功。它是动画制作人员、

图 3-15 后期制作中特效应用使得动画变得精彩起来

尤其是动画导演必须掌握的专业知识。鉴于此,后文将安排专门的章节,对这方面的内容做进一步的阐述。

五、整片输出

动画片内容制作完毕后,便需要将其整体输出。现代动画的输出方式有更多的选择,且各有各的讲究和优势。关于这方面的内容,在后面的有关章节中将会进行专门的叙述。

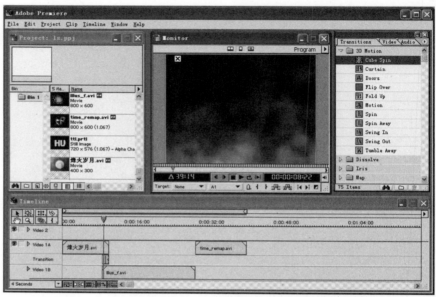

图 3-16 后期制作中利用非线性编辑软件对动画镜头进行连接

# 第三单元　动画制作步骤

### 第四讲　互动型动画制作的基本步骤

**一、互动传播型动画制作的基本步骤**

互动传播型动画是采用交互操作来播放的,动画内容旨在进行知识或信息的传播。商场导购、景区导游、互动教学等动画便属于这种类型。（图3-17）

大型的互动传播型动画是一项工程,设计涉及的内容比较广,要求比较高,难度也比较大。为了保证该项工程顺利而又高质量地完成,必须严格按照规范和制作程序进行。

1. 客户需求信息调查

设计人员着手互动传播型动画设计之前,很有必要对客户需求信息进行充分的调查,因为它是设计工作得以顺利开展的前提和依据。在调查的同时,应做好登记工作。

（1）传播功能需求信息

客户要求传播的内容有哪些? 哪些内容最重要? 哪些内容可有可无? 传播的先后关系有没有要求? 是否要求打印? 内容是否要求随时更新? 更新的方式是什么? 等等。这些信息直接影响到以后互动传播动画的模块划分。

（2）设计艺术需求信息

设计人员必须虚心听取客户关于动画设计艺术上的要求,认真地和客户进行交流,争取在设计艺术上与客户达成一致的意见。

（3）安全保障需求信息

互动传播型动画一直处于"人机对话"状态,而这种状态有时需要特别的维护,所以客户常常会提出动画安全保障方面的需求。

2. 可行性分析

设计人员了解到客户的需求信息之后,应从技术、艺术和经济等方面进行分析。分析时,除了结合自身和客户双方已有的各种条件外,可能还要进行专门的硬、软件市场调查。分析完毕,应撰写《可行性报告》,提供给客户。

（1）技术可行性

设计人员必须从技术的角度,对客户提出的功能需求能否被满足作一个完整的分析。比如,客户希望通过大型声光电子显示动画来传播,追求视听上的享受;那么,这一动画如何被计算机控制,在技术上有何讲究,自己对此是否熟悉,能否找到合适的合作者,这种动画目前的技术水准怎么样,稳定性如何,生命期有多长,有没有相似的技术可以替代,等等,都必须详细考虑。

（2）艺术可行性

设计人员必须从艺术的角度,对客户提出的视听需求能否被满足作一个完整的分析。能否成人之美,还必须有客观的许可和主观积极的配合。但是,有些效果是无法实现的,或者实现起来非常困难,需要花很多的时间,或者要花很多的资金。当然,还有可能由于环境的局限性,有些效果可能不合适,等等。

（3）经济可行性

设计人员必须从经济效益上,分析客户的投资预算与其对动画功能的期望值是否对称。通常情况,作为客户,他们总是希望自己的东西做得越美观、越方便、越实用越好,

图3-17　互动传播型动画在现实中的应用

同时钱花得越少越好；作为设计者，也希望自己的东西做得很出色，但是他们不可能花10万元的成本，去做一个只能回收1万元效益的事情，赚钱对于他们来说，可能放在第一位，而且总希望赚得越多越好。这里就存在一个平衡问题，即在一个双方都能接受的投资基础上，开发一个双方都能接受的动画。

### 3. 动画制作、调试与发布

设计人员经可行性研究之后认为可行，即可进入动画的设计、制作阶段。动画制作日程表是保证互动传播型动画制作工作有序进行的有效措施，制订得越细致越能起到自律性保障作用（图3-18）。围绕传播主题，通过多种渠道进行资料搜集，接下来着手模块划分、视听效果策划、各种媒体编辑、软件界面设计、媒体集成、程序控制等。动画设计、制作基本结束后，需要经过反复测试、调整，直至排除所有问题为止。动画调试成功，即可交付客户，正式投入播放。

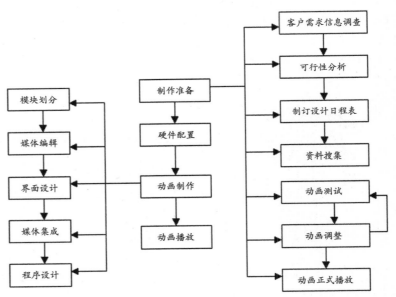

图3-18 互动展示型动画设计开发设计流程

## 二、游戏动画制作的基本步骤

### 1. 准备阶段

（1）确定游戏的类型与游戏视角

不同的游戏类型对应着不同的设计、制作过程和任务。例如，动作类特别依赖手与眼的配合，而不是故事或情节，工作重点是编程。冒险类游戏的主要模式是让玩家在旅行中探险并解决难题，这类游戏通常有一个线性发展的故事情节作主线，玩家将作为一个探险家，通过角色的互动和物品的使用完成一项主要的任务。制作前对游戏情节，即编剧的工作要求便非常高。

不同的游戏视角，对应着不同的设计难度，通常第一人称视角比第三人称较容易把握（图3-19），俯视视角比立体视角容易把握。所以，在制作游戏之前，应确定好游戏视角。

（2）书写游戏设计概要

图3-19 第一人称视角的射击游戏

　　设计人员必须描述出游戏大纲,制订一个整体设计计划,并为整个设计队伍提供一个"该干什么"的列表。一个游戏设计需要一个主要的出发点。即使一个设计队伍在设计并制作一个很大的游戏时,也需要一个中心出发点,而设计文档和概念流程图就能满足这个要求。

　　2. 创建人物、情节图板和设计文档

　　在很多情况下,游戏设计都会以设计文档结束。这是一个概括了整个游戏的文档,包括规则、类型、接口、角色、故事等等。项目结束前要把尽可能多的东西写入设计报告。设计文档通常是冗长的书面材料,它描绘了整个游戏的蓝图,包括游戏所有的功能、故事分支情节、人物、地点、对话、谜题、图像、音效、音乐等。这些文档资料通常是按统一的模式编写的,以便于游戏的升级或转化为其他形式。要想创建一个成功的游戏角色,则需要认真做好设计工作,反复实践,参考大量资料,最终设计出能真正打动自己的角色形象,并形成完整的、明了的角色设计图板(图3-20)。游戏的情节图板是把游戏设计的思路采用可视的形象传达给他人,确定了游戏的发展方向,才是游戏设计的一个好的起点。(图3-21)

图3-20　角色扮演类游戏动画《魔兽世界》设计稿

　　3. 内容设计

　　包括谜题设计、关卡设计、任务设计等。

　　当解决了游戏主要元素(情节、人物等)的设计问题,便需要在玩家及其目标之间设置障碍,即谜题设计。谜题设计必须有意义,最好从情节中加以挖掘,这样容易让人感觉它是故事情节中不可或缺的一部分,而不是多余的。好的谜题设计能很好地为剧情服务。

　　游戏是由许多关卡组成的。关卡设计是如何设计一个场景以及如何将各个物体安放在其中。在做任何事之前,必须先清楚自己想要设计哪一种类型的关卡,即注意关卡的中心性、连贯性和真实性。

　　任务设计是指玩家在游戏进行当中必须完成的既定目标。它可以是一个真实的历史事件,也可以是完全虚构的故事情节。大多数情况下,多个需要实现的小目标构成了一个任务,而多个任务又构成了一个大型的故事。任务设计基于一个写好的计划,起初计划只需要包括基本的内容,而在必要的时候才加入细节说明。

图 3-21 角色扮演类游戏动画《魔兽世界》

4. 制作过程

（1）编程

编程是指设计和编写计算机程序，是游戏设计或游戏引擎。在游戏设计的文档设计结束后，需要交由程序员来将其变成现实。一个好的程序员在着手编程之前，会仔细地通读一遍设计文档，发现其中存在的细节问题，这样有利于编程工作的时效性。当然许多游戏引擎还可以通过购买的途径获得，需要额外编程。

（2）美工

游戏美工是游戏设计中最重要的部分之一，在游戏的预算中，它们所占的比例最大，是游戏引人入胜之处，而且从市场角度上看，它也是主要的卖点。（图 3-22）

（3）动画制作

与游戏美工紧密相关的是动画制作，因为一个游戏中似乎没有什么自始至终都是静止的。游戏中的动画具有挑战性，因为其模拟的生活必须与人工智能保持同步，同时还要让玩家易于控制。

（4）声音引擎

声音引擎包括动画声效和背景音乐。在着手音乐制作之前，理所当然地、尽可能地了解该游戏的实质，先制作出样本演示，然后与制作总监一起来讨论研究，最后用不同效果的声音素材排列出来。

5. 后期运作

（1）测试

游戏动画测试是一个至关重要的环节，而且一定要在游戏发行前确定每个环节无误才告完成。

（2）技术支持与客户服务

一旦某个游戏动画正式发布，为客户提供技术支持就成了公司的责任。游戏产业主要有两种支持，一是技术支持，一是客户服务。

对于初学者而言，一开始对动画片的整个制作步骤有一个大体的认识很有必要，这样有利于后面专业知识的学习。在进行本单元教学时，可采用多媒体手段，对动画片的制作流程进行图文及视频示意。通过实际动画片制作工作的情境展现与介绍，使学生对动画片各个制作步骤产生更深刻的印象。如果有条件参观规模较大、制作较规范的动画片制作公司，身临其境地观摩每一个制作部门的工作情景，将会获得更好的教学效果。

互动型动画教学对于当前国内大多数动画教师有一定的难度，因为它需要有相当的计算机程序设计基础。所以，在接触到这方面内容的教学时，可将教学的重点放在视听效果和动画结构的编排设计上。

思考与练习：

1. 动画片制作的前期阶段主要包括哪些制作步骤？各步骤大概的任务是什么？

2. 动画片制作的中期阶段主要包括哪些制作步骤？各步骤大概的任务是什么？

3. 动画片制作的后期阶段主要包括哪些制作步骤？各步骤大概的任务是什么？

4. 互动传播型动画制作的基本制作步骤主要包括哪些？各步骤大概的任务是什么？

5. 游戏动画制作的基本制作步骤主要包括哪些？各步骤大概的任务是什么？

6. 选择一个规模较大、制作较规范的动画片制作公司，对该公司的动画片制作步骤做一个全面的调研，最终完成一个较详细的调研报告。

图 3-22 游戏模型

## 第四单元 动画编剧

［教学目的］通过本单元的教学，使学生正确理解动画编剧的含义、特征和作用，清楚动画剧本的创作步骤，懂得如何实现动画剧本的风格化，并对不同类型的动画片编剧、情节设计、角色塑造、表述格式有所了解。

［教学重点与难点］本单元教学的重点是理解动画剧本创作的基本步骤，难点是区别不同类型动画片的剧本编创。

### 第一讲 动画编剧的意义

一、什么是动画编剧

动画编剧属于影视编剧。影视编剧是用形象化、艺术化的视听语言，来描述画面并由画面讲出完整故事或者表达某种情绪。富于视听表现力的情节、简洁准确的语言是影视剧本的特征。

动画剧本除去具有影视剧本的一般特点外，更强调剧本创作与"动画"这种特殊形式的完美结合。它的特性就在于营造一种具有原创性的幻想空间。在这种幻想打破现实生活逻辑关系的同时，建立一个"新的逻辑"。这里的"幻想"是广义的，可以从多个角度进入。

二、动画编剧的特点

随着时代的发展，动画片剧本的内容越来越多元化，各种题材，各种故事，都可以找到适当的动画形式来表现。无论是艺术片，还是商业片，它们的动画剧本一般都具有以下共同点：

1. 富有想象力

无论是影院片、电视系列片，还是艺术短片，它们的动画剧本的基本特性就是营造具有原创性的幻想空间。即使故事情节简单，也要追求画面精彩，形象极富想象力。

幻想，在动画片剧本中占有十分重要的位置。动画片的幻想世界，往往带有强烈的作者原创色彩，打破现实世界的种种规则与逻辑，影片中的角色也常常具有超现实的能力与特征。但是，动画片中似乎无拘无束的想象力也有主题内涵，所有的想象都围绕该主题展开。（图4-1～图4-3）

图4-1 动画片《快乐的数字》通过巧妙的情节想象将原本枯燥的数字表述得非常有趣

# 第四单元　动画编剧

图4-15 动画片《海底总动员》

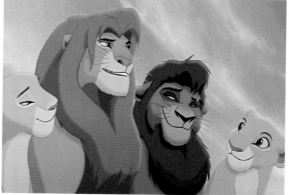

图4-16 动画片《狮子王》

立。连续剧既要有一个从头到尾连贯的大故事，又要有每集相对完整的单元情节，这个大的故事框架一般都围绕主人公的命运线索搭建。

长篇、多集的动画片由于其播映特点，要求在创作时对观众有着明确的定位，保持故事线索清晰；在选择题材、确定切入角度时，要考虑故事的可扩展性。写连续剧要有从头到尾的"大故事"框架，写系列剧每篇独立成章。但是，无论哪一种形式都应注意把握整体风格，做到每个小单元(每集)独立、完整。

电视动画片更强调人物塑造是影片的最鲜明的标志。但在小空间中将故事讲得明白、有意思、有特点，也是非常重要的。

3. 动画短片（图4-19~图4-21）

动画短片就是指长度在30分钟之内的单集动画片。动画短片篇幅短，创意空间反而

图4-17 动画系列片《阿凡提》

图4-18 深受中国儿童喜爱的动画连续剧《哪吒传奇》

图 4-19 动画短片《鹬蚌相争》

图 4-20 动画短片《螳螂捕蝉》

更大，更可自由发挥。在创作上有四个方面值得注意：引人入胜的内容和形式，故事结构的简化，主题内涵的挖掘，韵味和情感内核。

动画短片类型多样，包括艺术短片、MTV、动画广告。艺术短片是创作者个性化的创作过程，面对的观众多是成年人，剧本中更多的是灵感和创意，是个性的自由发挥和创造。短片时间长度有别，剧本构思方式也会有所不同。短片具有新鲜的、独创性的形式感。形式感的求新求变，不仅限于材料、制作技术的突破与创新，更重要的是思维方式的突破；形式感的构思、创意是和故事情节、画面审美等元素紧密相连的。

动画短片的典型结构方式是：在故事的开端营造悬念，在故事的高潮解开悬念，情节出现突转，抛出令人意外的一个包袱作为故事的结局。有不少优秀的影片都是采用了这样的结构，产生了很好的效果。

对于专业学习动画创作的人来说，进行短片练习是动画创作中一个很重要的过程。动画短片因为篇幅短、风格多样、形式丰富、工作量小、个人可以承受，同时给了创作者更广阔的发挥空间。

从实际操作上来看，动画短片可以由一名创作者从头到尾单独完成，这为创作者提供了一个完整的表达内心世界的机会，同时也可以让动画创作的初学者对动画的整个制作过程有一个完整的了解。

五、动画片中的情节设计

故事是由情节构成的，而情节是由一系列能够显示角色与角色之间关系的具体事件构成的，它把事件的内在联系展现在观众面前，一般包括开端、发展、高潮、结局（即起、承、转、合关系）四部分。

图 4-21 动画短片《小红脸与小蓝脸》

1．开端（图 4-22）

情节结构中的开端除了交代时间、地点、角色外，主要是反映作品中矛盾冲突的起点，引出主要矛盾的起因，为故事的主要情节打下基础，并通过视听细节把故事风格很快地表现出来。

2．发展（图 4-23）

是指开端揭开矛盾冲突后，主要矛盾及其他各种矛盾冲突相互纠缠扭结在一起，不断发展、激化直到高潮出现前的情节描写过程。它是整个剧作情节的主干，是把情节推向高潮的基础。在剧本当中，发展部分的重要作用是为故事情节的高潮积聚力量，但是这种积聚不是平铺直叙，而是不断制造悬念，不断掀起小的波澜。

图 4-22　《花木兰》的开端

3．高潮（图 4-24）

这是主要矛盾发展到最紧张、最激烈、最尖锐的阶段，是决定角色命运、事件转折和发展前景的关键环节。一部动画片中，高潮往往是给观众留下最深刻印象的部分，因为该段落的情感的气息最浓烈、情感的张力最强大。为剧本设计一个精彩、有震撼力的高潮是作者需要考虑的很重要的一部分。在高潮段落中，戏剧矛盾得到解决，同时也展现出剧本的主题。

4．结局（图 4-25）

是剧本中情节发展的最后阶段，即矛盾冲突已经结束，角色性格的发展已经完成，事件的变化有了结果，主题得到了完整的体现。故事的结尾最明确的标志就是事件的结束。

对于结尾的处理，有两个方面的问题值得注意：一是不能拖泥带水，二是要留有回味余地。

图 4-23　《花木兰》的发展

图 4-24　《花木兰》的高潮

图 4-25　《花木兰》的结局

## 第三讲　动画剧本中对角色的塑造

一、动画角色的特性分析

塑造角色形象是动画片剧本最重要的任务。动画角色具有很大的创造空间。动画剧本自身的特殊性，也决定了这种形式擅长刻画角色。由于容量上的限制，剧本中的角色形象多为相对集中在一个或一组，他们是矛盾冲突的主体和情节的轴心。在构思动画剧本的时候，一定要首先明确准备着力表现的是哪个角色，接着设计如何将主要的剧情矛盾、情绪氛围都围绕着这个角色展开。该角色在剧情中出现的机会，肯定会远远多于其他角色，他（她）始终是推动剧情发展最主要、最有力的那股力量，矛盾因他（她）而起，因他（她）而发展变化，最终因他（她）而解决。

动画角色和其他类型影视作品中的角色区别在于：它以类型化的手法营造角色性格，赋予角色单纯美好、富于幻想的独特气质。类型化角色更强调人物性格的典型性，成功的动画角色其性格突出鲜明，又能很好地把握道德尺度。

通过浓缩、精炼、夸张，这些动画角色身上既被赋予了人性，又比真人更戏剧化，更富于幻想，显得既亲切又个性鲜明。（图 4-26）

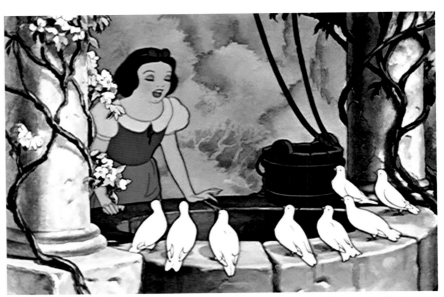

图 4-26 动画片《白雪公主》中的白雪公主

二、塑造动画角色的步骤

塑造类型化的角色可以分为几个步骤：角色定位，选择提炼"原生"角色，夸张放大角色特点，为角色增加特色的细节。

1. 角色定位

独辟蹊径的定位，是一个动画主角超过其他角色的前提条件。

2. 提炼"原生"角色

选择合适的"原生"角色并对角色特点进行夸张放大。无论主角是动物还是植物，或

是想象出来的古怪精灵，类型化角色都要求剧本创作者对角色性格进行简化，选择那些最有典型性、最鲜明、最富有表现力的个性特征。

3．角色性格细节化

即为角色增添性格化的细节。通过这些细节去表现角色，让观众感受到动画角色很善良或很自私，很古板或很幽默。

刻画动画角色可从设计角色的动画特征、角色行为逻辑、角色的细节动作等几个方面入手。（图4-27）

三、用对白塑造角色

对白是剧作者塑造角色的基本手段之一。由于它既能传达谈话人的心理活动，又能与对手交流，影响彼此的情绪、情感、思想行为，对推进剧情、加强造型表现力、刻画角色性格、揭示角色内心世界等方面有直接的作用。

在动画剧本中运用对白的基本要求包括：符合角色的身份和性格逻辑（如怪物外表或英雄心灵）；具有性格色彩；符合角色关系和规定情境；具有动作性（习惯动作）；要精简生动；与画面及其他表现元素(音乐音响)等密切配合，做到生活化、口语化（口头禅）。（图4-28）

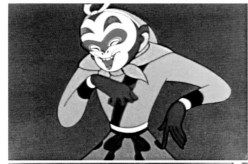

图4-27 动画片《大闹天宫》中的孙悟空

图4-28 动画片《怪物史瑞克》中的驴子

### 第四讲　动画剧本的表述

一、动画剧本的表述格式

动画剧本有一定的、相对统一的表述格式。

起始段落部分需要交代场号（即第几场戏）；概括地介绍这场戏的时间和空间，时空的类别（如日景、夜景；内景、外景）。例如：

"1。2。圆月高悬。窗前。夜。外。"

第二段落表述角色的基本状态和动作。例如：

"蓝采和伏在窗前，皱前眉头，仰望天空。"

接下来就是逐个镜头地叙述角色的动作和行为。

二、特殊情况的表述方法

1. 心理活动的表述

当要表现角色有某种想法，或是有某种感受的时侯，要用具象的行为动作去展现，而不是单用文字或对白把它叙述出来。（图 4-29）

2. 时间流逝的表述

表现时间过去很久，或者角色做大段抽象的言论时，要跳出当前角色所处的具体场景（往往是内景或外景的局部），去描写外景。（图 4-30）

对于初学剧本写作的人来说，注意掌握剧本的这一系列特性很重要，否则，写出来的作品就可能不适合拍摄，或是不能很好地表达自己所要表达的思想内容。

动画编剧的重要性，使得关于动画编剧的教学应该被引起足够的重视。在讲授这方面的知识时，给学生提供一些经典动画剧本，让他们认真阅读、分析，对动画剧本的编写格式、叙述语言的特征有一个直观的认识。如果能将剧本、分镜头画面和动画片对照阅读、分析，效果将会更好。

思考与练习：

1. 什么是动画编剧？它有何特点？它在动画片制作中的作用有哪些？

2. 动画编剧的基本步骤有哪些？它的创作方式有几种？如何实现动画剧本的风格化？如何进行不同类型动画片的动画编剧？如何进行动画片中的情节设计？

3. 动画片中角色的特性是怎样的？如何在动画剧本中成功地塑造角色？

4. 动画剧本的表述格式是怎样的？遇到特殊情况如何进行表述？

5. 选择一部具有代表性的动画剧本，加以仔细阅读，注意其编写格式、叙述语言的特征。

6. 选择一篇合适的文学作品，将它改编成动画剧本。

图 4-29 《抢枕头》中儿子将手接枕头的父亲想象成了怀抱金元宝的财神爷

图 4-30 《骄傲的将军》中通过箭筒遭鼠破坏与兵器上蜘蛛织网镜头表述将军荒度岁月

# 第五单元　动画美术设计

## 第五单元　动画美术设计

［**教学目的**］通过本单元的教学，使学生能够弄清动画片的角色造型设计、场景造型设计、光影设计的含义，掌握角色、场景、光影设计的具体方法，明白各个美术环节中应该注意的问题。让学生对互动型动画美术设计的特点、性质、设计方法有一个基本的认识和理解。

［**教学重点与难点**］本单元教学的重点是关于动画片的角色造型设计、场景造型设计、光影设计的含义、设计方法、注意问题的表述，难点是关于动画美术设计的具体方法的讲解。

## 第一讲　动画角色造型设计

### 一、动画角色造型设计的含义

角色造型设计是指对动画片中所有角色的形象、服装服饰、常用道具等进行的创作与设定，它应充分表现出每个角色的特征并符合动画制作的技术要求。动画片是一种独特的艺术形式，它所表现的角色是通过造型设计而设定的，是动态的。动画角色造型是对生活、自然中所有形象，根据动画角色的需要进行选择、概括、提炼、综合后，塑造出来的一个个个性特征鲜明，又符合动画制作要求的视觉化艺术形象。

根据角色类型区别，可以将动画片中的角色造型划分为人物类角色造型设计、动物类角色造型设计、其他类角色造型设计。（图5-1）

另外，根据角色所处的态势，可以分为角色静态造型设计与角色动态造型设计。

### 二、动画角色静态造型设计的基本方法

#### 1. 夸张与变形

（1）人物类角色

动画片中以人物作为动画角色的时候最多，但画面中的人物形象许多时候是被夸张变形的。这种夸张变形有时已经大大超出正常人的身体结构、比例关系，如关节简化、比例失常等，但给人的感觉却是真实的、自然的。抓住角色的典型特征加以夸张变形，是塑造动画人物形象的有效方法（图5-2）。但是，其个体或群体特征不同于漫画化的造型风格，应对个体形象进行十足的夸张，以突出其外形特点。可以在其形象的细节上，如发式、五官、体形、服装或配饰、道具和色彩等的设计中寻求变化，使其既能与其他角色形成鲜明对比，又能自然地融进整个群体之中。（图5-3）

（2）动物形象类角色

以动物作为主要动画角色的动画片非常多，但不是对动物原型的照搬，而是经过夸张变形了的形象。通常有两种形式：一是拟人化，所有动物都是采用人的直立行走姿态，头部和肢体经过变形，呈现出人的特征（图5-4）；另外一种是，保持动物原有的身体特征，但形象经过夸张变形，采用漫画变形的造型手法，增强了作品的趣味性（图5-5）。

（3）其他类角色

大致可划分为自然形象和非自然形象。

对自然形象进行夸张与变形，使其更接近角色塑造的需要。除了要强调和突出它们各

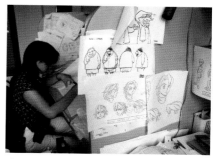

图5-1　动画公司的设计人员在进行角色造型设计

图5-2 《泼水节的传说》中的人物造型

图5-3 《天书奇谭》中的人物造型

图 5-4 《葫芦兄弟》中的动物造型

图 5-5 《淘气的小猪》中的动物造型

自的特征之外，更重要的是将那些自然形象进行人格化处理，使其具有人类的情态特征。至于夸张的程度，则要根据每个角色的具体要求，以及整部动画片统一的造型风格、观众的审美需求等综合因素去考虑。同时，造型还要符合一般的自然规律与视知觉心理规律。因为自然物象中各物体体积、形态等的不同，给人的心理感受也不同，如体积大的物体有沉重、笨拙、迟缓、力量、威严之感，体积小的物体有灵巧、轻盈、敏感、柔弱之感，圆形物体有滚动感，一个点则有跳跃感。（图5-6）

设计人员对非自然形象的创作设计更需要想象力。非自然形象是指自然界中不存在的、人为幻想的形象，如中国的龙、凤、麒麟等（图5-7）。在设计时，虽然这类形象不受自然形态的制约，但观众在审视造型时仍会带有一定的自然规律与基准，比如运动规律、地球引力等。要想得到观众的认同，就必须从观众的角度去设计，并在此基础上加以联想、发挥。

图5-6 《葫芦兄弟》中跳舞的花

图 5-7 《哪吒闹海》中的龙

图 5-8 《女娲补天》中女娲以身体正好填补天穹破裂的缝隙

### 2. 联想

通过联想的方法，往往极易找到造型的形式和语言。比如观察天空翻滚云层的变化，联想到奔腾的骏马，从而找到骏马造型的灵感，翻滚的云层与奔腾的骏马之间便有一种内在的相似性。联想能使设计者在造型设计中把握其夸张的重点，从而更准确地进行形态的处理与角色的塑造。因此，对生活细致入微的观察，是想象、联想的基础。在动画设计中，可以根据以下两种类型进行联想：一是再造性想象，即根据对某种新的物象、新的图样的描述而产生的形象塑造，对角色的原有形象素材，通过联想，进行重构、强化的一种再创造，但它必须保持原有物象的基本特征。一是创造性想象，即对一种全新的物象的创造，给观众一种全新的视觉感受。联想与想象力在动画角色造型设计中的作用是十分重要的。（图5-8）

### 3. 简化与纯化

简化是动画设计的基本特征之一，而纯化应是更高层次的简化，也就是以最简洁的造型语言，表现出具有丰富内涵的视觉形象，使人们从中获得审美上的满足。以最简洁的造型元素塑造出有丰富内涵的形象，是造型的纯化过程与品质的提升。纯化必须建立在对角色内涵的准确定位与造型语言的娴熟把握的基础上。好的造型设计给人的感受、启发远比用眼睛去看到的更多。艺术的修养、生活的洞察力和丰富多样、不拘一格的造型语言训练与实践，对于造型设计、创作都是必不可少的。

简化不单是对其造型设计的要求，同时也是动画制作的要求，是提高动画制作效率的有效做法，无论是手工条件下的二维，还是计算机条件下的三维，都是如此。反之，则会增加动画制作的强度。例如，在大量的原动画加工中，即使一个造型设计中多画一笔，也会增加一些意想不到的"繁复"。单纯、简洁的造型，会使视觉信息的传达更为明确、直接，增加视觉传达的力度感。

图 5-9 中国剪纸动画片对角色高度简化、纯化,同时又考虑到动作实现

符号化是以简化与纯化的造型为基础的,其目的是强调造型特征的认知度。它不只体现于形象的外形,也从一些主要细节上进行处理,如眼、鼻、嘴形等。运用一些简洁的造型元素,较易形成符号特征,如米老鼠的造型基本是由三个圆形构成,较易于识别,而加菲猫最突出的特点是半闭着的双眼和与众不同的胡子。符号化能使造型呈现明显的个性特征,也有利于动画片整体造型风格的统一。(图5-9、图5-10)

4. 仿真

这里的仿真是指在计算机条件下,利用动画制作的硬软件技术,模拟手工制作的视觉艺术形式,如利用Painter软件和压感笔,仿造油画效果、国画水墨效果;用三维软件来模拟木偶效果等(图5-11、图5-12)。这种仿真,看重的是手工制作艺术形式所独有的艺术魅力。由于手工艺术形式直接制作动画片效率低、制作成本高,利用计算机模拟并仿真,再辅以手工制作,将会获得非常好的效果。另外,这种做法是对传统视觉艺术的拓展,为其提供了一个全新的发展空间,也为传统美术专业人才开辟了一个新的就业市场。

图 5-10 动画短片《小红脸与小蓝脸》的人物造型和动画短片《老虎学艺》的动物造型

四、关于动画角色所配道具的设计

1．角色道具设计的意义

角色道具是指与角色有依附关系或与表演、情节有关联的物件。有些道具实际上已成为角色造型不可分离的部分，可以标志人物的身份、喜好、性别、性格等特征，是动画角色类型化与个性化最有效的手段。

2．角色道具设计中应注意的问题

（1）与角色造型风格相一致（图5-21）

手绘制作模式下角色造型与角色所配道具通常是由同一个人一次性完成的，很自然地能够做到二者风格的统一，但在计算机辅助的动画制作模式下需要注意这个问题。因为在这种模式下，角色造型（建模）与道具设计可能是由不同的人来完成的。这样，道具设计师在着手道具设计时必须事先考虑好角色造型是写实还是夸张变形，最终是三维效果还是二维效果，等等。

（2）与角色的个性塑造要求相吻合（图5-22）

道具是角色性格特征的外延，因而道具设计必须跟着角色走，角色鲜明的个性，在道具设计上也要有足够的体现。

（3）与故事情节的发展相一致（图5-23）

在影视动画中，随着故事情节的推移，角色道具有可能会发生变化，所以在进行道具设计时，应考虑到这一点。如战斗前钢刀是完整的、寒光闪闪的，战斗结束时钢刀可能是残缺的、血迹斑斑的。

图5-21 武士与武士刀

图5-22 道士常配用具是拂尘，所以兵器自然成了拂尘

图5-23 天神的宝剑战前与战后不一样

### 第二讲　动画场景设计

动画场景是指角色活动的场所、环境，相当于舞台剧中供演员表演的舞台，是构成动画画面的主要组成部分，也是构成动画片风格的主要视觉内容。场景在动画片中须臾不可缺。

#### 一、主场景与分场景设计

根据场景在动画片中出现频率的高低、持续时间的长短，可将场景划分为主场景与分场景。

主场景是指全片中出现频率很高、持续时间很长，通常是重要角色表演的场所，如《大闹天宫》动画片中的花果山、蟠桃园、天宫等（图5-24）。主场景的变换给观众提示故事发生地点的变化。因此，每一场戏中场景的设计既要有各自的特征，还要有相互的关联。即使场景有大跨度的地域变化，也必须在表现风格上达成统一。动画片中，气氛主要依靠背景来营造，因为它在大多数情况下占据全屏画面，故能最大限度地占有观者的视线，因而对视者的情绪影响也最明显，能起到调动观众情绪的作用。

图5-24 《大闹天宫》中的场景

分场景是指一组或一个个镜头中角色表演的场景（小全景或近景）。这类背景设计首先要有一幅能满足镜头完全拉开所需的全景，在镜头推到某一局部时，又有具体的细节，如细节需要用特写镜头来表现，则还要有另一幅表现该局部的画面以配合使用。另一种是为特殊的摇移镜头所使用的背景设计，如一棵直立的树，镜头从树梢摇向树根部，在树干中间部分为平视，而上、下则是仰视和俯视，因此，在绘制这棵树时，树的两头要有透视变化，有意识地将树干画成中间粗大两头逐渐变细的形象。另外还要根据一些斜移、横移、推移等镜头要求对景物的设计做特别的构图组合。镜头的运用有时颇似观众或角色自己的眼睛所看到的情形，使观众置身于情节与画面之中，有一种亦真亦幻的感觉。假设角

色在某一位置上，并以此为轴心旋转一圈，他（她）所看到的景物应是环绕着自己所在位置的所有景物，这时的背景设计要求是一幅前后能衔接的长景。（图5-25）

图5-25 《不射之射》中的场景

二、场景的构成元素设计

构成场景的元素可以划分为必需元素和陪衬元素。

必需元素与情节有直接关系，是必需的，如角色要坐的椅子、要点燃的一盏灯等。（图5-26）

图5-26 《老猪选猫》中的道具

陪衬元素是为烘托气氛和构图需要所设置的元素，可以酌情处理。有些元素在整个场景中并不显眼，如桌子上放置几本书、一堆水果等，它们并不与角色表演发生直接关系，但却能提示观众与故事相关的其他信息，如角色的性格、爱好，或者从其造型联想到故事发生的年代等。必需元素和陪衬元素对场景的整体效果而言都是重要的。（图5-27）

图 5-27 《不射之射》中的场景

在设定每场戏中的场景构成元素时，要考虑到动画片的故事编排、角色塑造、气氛渲染的需要等因素，这样才能使场景的元素构成既合情合理又能出人意料，真正发挥每一元素的表现力和示意作用。

三、背景、中景、前景设计

此处所指的动画背景不是抽象意义上的背景，而是具体的动画画面，是一幅尺寸通常比动画镜头规格要大、旨在呈现远处或最底层景物的图像。从动画分层来说，背景图像是位于动画镜头画面的最底层，用来表现角色活动的大环境。

中景是一个笼统的称法，泛指处于背景和前景之间的中间场景。它是角色表演真正所在的场所，也是需要着意刻画、设计的场景。

前景是指处于镜头画面的最前沿的景物。在动画片中，为表现当前某个场景的纵深感，通常会在角色的前面安排一层或若干层画面。但很多时候是没有前景的，即角色前面没有任何遮挡。

背景、中景和前景是相对而言的，有时候，它们彼此之间可以互相转换。如随着镜头的变化，原来是背景的对象变成中景，或者是中景变成背景，前景变成了中景。

1. 背景设计

背景设计就是按设定的整体美术风格并依据故事情节的要求，给每一个镜头中的角色提供表演、活动的特定场景。它的主要功能是起衬托作用，渲染和营造出故事所需要的环境、气氛、视觉层次；它重在大感觉，着眼的是面而不是点。这也就是有时可以用某种单

色（白、黑、蓝色等）作为背景，也能给人以场所的感觉的原因所在（图5-28）。但在一些以描述场景为主的镜头里的"背景"，因为一下子成为视觉中心，人们希望从中获得更多的视觉体验或者是更仔细地了解行将登场的角色的表演环境，这时对背景的细节刻画、层次感的要求一下子提高了起来。更多的时候，背景是处于静态的，但有时也会以动态的形式出现，如为歌手安排的灯光闪烁的画面。

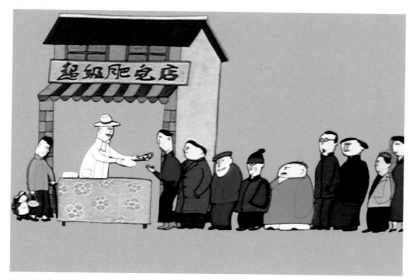

图5-28　《超级肥皂店》用一种灰蓝色颜色作为背景

（1）景物归纳

动画背景能够表现的景物很多，包括自然景物与人工景物。有些是可以直接体验到的，有些则需要通过间接的材料来联想、获得，如从书面文字描述、图片或影像资料中获得。在进行一项具有特定内容的动画片背景设计时，也须使用特定的景物造型和色彩去描绘，这是动画角色与背景之间存在的必然的关联性所决定的。

对景物进行形态、色彩归纳与取舍，目的是将其特征更突出地表现出来，使其具有特别的艺术感染力，能与观众交流并能引起共鸣。

形态归纳并不意味着对景物只作概念化的处理，它不仅要准确表现出景物的特殊状态，还应能通过这种形态的造型传达出特别的情感，起到借景抒情的作用，这样景物的造型便有了双重的意义。

色彩归纳是将光对景物所形成的丰富的明暗、色彩层次进行适当的概括，提取最有效而又最简洁的色彩关系，突出物象的色彩特征，对景物进行言简意赅的色彩表现。应首先明确光源色与景物明暗两大色区的色相与色度的倾向，然后在此基础上根据需要增加色彩层次，这样对整体的色彩关系更易把握。对景物色彩的"简化"处理是动画背景设计的特征之一。（图5-29）

在动画片中大多数镜头的背景是为衬托前景的角色服务的，背景的色彩与角色的色彩

相结合才能构成一个镜头画面色彩的整体。因此，应将背景的色彩始终视作画面色彩构成元素的一部分，而不能把它当作一幅风景画或独立的画面去表现，必须随时意识到角色的色彩的存在。这并不排除个别场景是作为某场戏中的主体出现而加以特别强化的。

图 5-29 《长大尾巴的兔子》中的场景

（2）色调统一

处理背景的色调时，要求做到主色调与非主色调的统一、单个场景的色调与整部作品色调的统一。

对一部动画片总体色调的把握，是指从造型中每一角色的色彩设定至每一场景的色彩构成都要统一在整体的色调之中，部分场景也可以用与主色调相对应的补色，使整部动画片的色彩产生节奏的变化，满足、丰富视觉需求。

每一分镜头画面的色彩设计要有变化，这并不仅是起到了变化、区分的作用，而是要满足视觉审美的一般要求。但这种变化要融入整体色彩设计的统一及节奏的安排之中。（图5-30）

图 5-30 《泼水节的传说》中的场景

（3）谋求最佳构图

背景设计的构图任务是将必要的视觉元素组合成特定的画面构架,最终营造出动画故事所要求的某一情节中镜头的氛围。因此,在背景设计中不仅需具备能够塑造单个物体的造型能力,还应具有将多种元素组合为一个整体,并能传达出特定意图的构图能力。这也是进行背景设计构图练习的重点。

首先,要有场景的意识。因为背景的功能之一是要清楚地交代故事发生的特定地点与环境、道具等,并为情节与角色表演营造出恰当的气氛,所以背景构图要给角色留有表演空间(图5-31)。背景设计的构图设定是与分镜头设计同时进行的一项工作,这样便于将每一镜头的所有形象构成元素都考虑进去。背景的造型构架、形态与空间变化,能使人感受到其中蕴含着的节奏感,调动观众的心理与情感的变化。背景的构图设计无论运用什么样的形式与风格,都要掌握和处理好平面与纵深两个层次的空间关系,两者会因需要而有所侧重和强调。

图5-31 《火娃》中的场景

其次,要合理应用透视法。透视法影响构图。焦点透视法是指从一个固定视点来观察而形成的景物透视关系,适宜表现强调纵深感的背景构图(图5-32)。而散点透视法则可完全根据需要确定多个视点,画面强调平面的布局与经营。在一些大的场景设计中,往往会以一个人为轴心,让视点左右(水平)、上下(垂直)移动来确定景物的透视关系,目的是让观者有身临其境的"主观视线"效果。与焦点透视法相比,散点透视法对背景设计的构图约束更少,它更具写意性。(图5-33)

图5-32 《吸血鬼猎人D》背景构图采用了焦点透视法

图 5-33 中国画常作为动画片背景,其构图一般采用散点透视法

（3）情境营造

画面要有空间感、氛围感,能使观众产生纵深感、舒展感、压抑感、沉重感或者距离感等。

2. 中景设计

（1）合适的比例、清晰度

动画角色通常被置于中景之中,设计时,应考虑好角色与中景中的对象之间的比例,而且这种比例应该贯穿整部动画作品和连续的镜头运动之中。

（2）为细节表现留有空间

当需要对中景中的对象进行细节表现及完成一个特写镜头时,中景图像要有足够的细节。这是二维动画片尤其要注意的问题。因为在二维动画片中,镜头的推拉效果一般是通过图像的缩放来实现的。如果图像原本不够大,强行将其放大,将会出现马赛克效果;或者图像很大,但是相应部位原本没有太多的细节描绘,对这部分的特写也将失去意义。

（3）与背景的融合

背景与中景是分别绘制或渲染的,进入后期才被合成到同一镜头中。为了使二者能很好地融合在一起,消除明显的分界,同时又能体现出合理的层次关系,必须对背景或中景的边界部分进行扩大处理（图5-34）。例如,要想实现蔚蓝色的天空背景与大草原中景的融合,则天空图像和大草原图像要适当大于合成后看到的画面的大小。

图 5-34 《天书奇谭》中的场景

## 2. 虚拟灯光法

在计算机三维动画片里，可以通过设置虚拟灯光来虚拟现实的光影。专业的三维软件中的灯光类型很多，几乎可以模拟现实中所有类型的光影效果。但是，这种模拟是要以牺牲制作效率为代价的。模拟得越真实，渲染的时间越长，计算机的计算量越大。尤其是面对复杂的对象，这种模拟将失去动画制作的意义。（图5-44）

图5-44 在计算机三维动画中通过设置虚拟光源来获得真实的光影效果

图5-46 《葫芦兄弟》中光的应用画面

## 3. 后期特效处理法

类似于氛围营造、虚实调节的光照效果，通常是在后期制作环节，利用后期软件的有关特效程序来处理实现，效率高，而且效果也非常好。（图5-45）

## 4. 拍摄法

当然，也有后期利用拍摄技巧（如多次局部曝光等）来表现的，但是表现力相当有限。而采用计算机处理时，是通过对动画镜头的局部画面或全屏画面的色彩进行调性的变化而获得光感的。（图5-46）

图5-45 画面中的光效果是用后期特效实现的

### 第四讲　互动型动画的美术设计

相对于影视动画而言，互动型动画的美术设计相对简单得多。但是，由于动画呈示的内容、方式和目的不同，因而在美术设计上的要求与影视动画是不同的。

互动型动画本着互动方便的目的，所以特别讲究画面的构图，在强调美感的同时，还强调互动操作的时效性。其美术设计集中在导航界面的设计上。导航界面由背景、标题、按钮等视听元素构成，意在引导观众启动或退出有关模块。导航界面是作品的"门面"，它既关系到整个作品的形象，更关系到展示功能的实现。首先，引导观众到哪里去以及如何去，这项任务是由导航界面来承担的，也是导航界面必须承担的首要任务。导航界面通过标题、按钮、动画等，对行将进入的模块或内容进行列示或提示，使观众一目了然，从而保证"人机互动"能够在一个畅通无阻的环境中进行。另外，一个成功的导航界面同时也是一个成功的艺术设计作品，它能使观众在顺利进入一个个模块、调遣各种视听元素的同时，也在经历一份份美妙的视觉享受。

导航界面的美术设计可从如下几个方面着手。

一、让画面简洁起来

导航界面切忌花哨、繁琐，要求实现快速、有序的导航。倘若观众观其半日，依然摸不准哪个是按钮哪个是装饰图片，搞不清哪个按钮对应哪个模块，不知道哪个模块在先哪个模块在后；那么，不管其有多漂亮，也是失败的，因为它造成导航不流畅，可能失去核心内容呈示的机会。所以，导航界面应当尽量排除与导航无关的视听元素，尽量压缩和减轻观众对导航界面的阅读历程和负担。

二、拉开视觉层次

根据互动内容的重要性，结合人的视觉规律或观察习惯，合理安排导航界面中各种视听元素的大小、明暗、位置等，务求拉开视觉层次，使观众在有限的时间内，能阅读到最重要的内容。

三、做好美化工作

在不影响导航的基础上，应尽量使界面看起来美观大方、玲珑精致。设计过程中需听取客户的意见，兼顾他们的审美情趣。作为互动型动画艺术设计者，平时或者在开发过程中，多多欣赏、借鉴优秀的平面设计艺术作品，将对提高导航界面设计的艺术性大有裨益。

四、将动和静结合起来

有动有静，一方面能丰富视觉经历，另一方面能形成视觉对比，有利于导航意图的传达。在具体应用时，需要认真划分好动静对象，选择好动静结合类型，把握好动画实现的过程。注意避免当前界面因陷入混乱状态而削弱、甚至丧失导航功能。

五、确保风格统一

这包括两层意义上的统一，即风格和内容的统一和整个软件的风格统一。画面造型是夸张变形还是平实端庄，色调是欢快明亮还是深沉晦暗，是要和系统所要呈现的内容相匹配的。即使内容很复杂，不同模块的内容性质不一样，也要注意彼此间的风格协调统一。当确定好某种风格之后，一定要贯穿整个软件，保持前后一致。

动画片美术设计涉及的内容非常多，也是动画片制作教学的主要任务之一。在进行本单元内容教学时，应从动画片美术设计的特点、要求出发，结合若干经典动画片的欣赏与

# 第五单元　动画美术设计

各种动画造型的实践练习。通过欣赏，可以提高动画美术设计的审美能力，明确努力的方向；通过练习，可以加深对美术设计的理解，积累动画造型的经验。

互动型动画的美术设计主要集中在导航界面的设计上，基本上属于平面设计的内容，所以在教学中可结合这方面的知识进行讲解，给学生推荐一些经典的平面设计作品去欣赏、临摹（图5-47）。当然，最好是通过具有代表性的互动型动画播放演示进行讲解。

图5-47 互动型动画《锡剧精品金曲——袁嘉兰艺术集锦》界面

思考与练习：

1. 如何理解动画片的角色造型设计？它包括哪两大内容？

2. 动画角色静态造型设计的基本方法有哪些？如何理解？

3. 动画角色动态造型设计的基本方法有哪些？如何理解？

4. 如何理解动画角色道具设计？动画角色道具设计中应注意的问题有哪些？

5. 如何理解动画片中的背景、中景、前景？如何进行背景、中景、前景设计？动画片的场景造型手法有哪些？

6. 选择一部经典的二维动画片，对其美术设计的特点进行分析。

7. 选择一部经典的三维动画片，对其美术设计的特点进行分析。

8. 选择一个具有代表性的互动型动画作品，对其导航界面的美术设计进行分析。

9. 分别采用漫画格式、写实格式，绘制一组人物和一组动物。

10. 结合自己学习成果的展示所需的视觉元素，完成一幅导航性质的平面设计作品。

## 第六单元　动画中的镜头设计

　　[教学目的] 通过本单元的教学, 使学生对动画中的"镜头"含义有一个充分的理解, 对镜头的剪辑、连接有所了解, 能明白影视拍摄中三角形原理、镜头运动的基本准则, 并懂得如何进行动画制作的镜头模拟。

　　[教学重点与难点] 本单元的教学重点是正确理解镜头的含义和三角形镜头视点分布原理, 难点是如何进行动画制作的镜头模拟。

### 第一讲　动画镜头设计的意义

　　一、"镜头"的含义

　　此处所说的"镜头", 是影视语言学中的一个非常重要的专业术语, 是影视语言的语法手段。它有三层含义:

　　1. 影视作品的段落

　　摄影师每一次开关机器所拍摄的内容, 便是一个镜头, 一部影视作品便是由这样一个或若干个镜头构成的。从这层意义上讲, 镜头是影视的段落。

　　2. 摄影师的视角

　　摄影师拍摄到的画面是否符合导演的要求, 与其选择的拍摄位置 (即通常所说的机位) 是直接相关的。

　　摄影机和拍摄对象间的距离不受限制, 一切根据摄影师或导演的需要来定。从实践中可分出五种有明显区别的基本距离: 特写或者大特写、近景、中景、全景、远景 (图6-1)。这些名称不能规定出具体情况下的绝对距离, 有相当的伸缩性。

　　拍摄角色身体时有几种"分截高度": 腋下、胸下、腰下、臀下、膝下。如果拍角色身体的全景, 则需包括拍摄对象的脚。不论画面上展示的是一个或几个角色体, 如此而为, 皆可得到悦目构图。在电影制作中, 这些位置又常常被称作镜头, 从这层意义上讲, 镜头又成了摄影师的视角。

图6-1 从左至右依次为特写、近景、中景、全景、远景

　　3. 摄影机的运动

　　拍一个镜头时, 摄影机或者保持不动, 或者按水平方向摇摄, 或者上下摇摄, 或者可以摆在活动的运载工具上以不同的速度移动。与此同时, 它还可以从各种不同的距离来操作, 这些距离可以用实际的或光学的方法来获得。简单地讲, 摄影机的运动包括推、拉、摇、移、跟、摔几种形式。习惯上, 又称作推镜头、拉镜头等等, 于是, 镜头又成了摄影机的运动方式。

　　从上述文字中可以得知, 要正确理解"镜头", 则需要结合具体的语境。

二、镜头剪辑

镜头剪辑，即在保证流畅叙事的前提下，对段落内的镜头进行分割、穿插等方面的编辑。

一个段落包括一个场景，或者一系列在时间和空间上有连续性的互相关联的场景。一般说来一个段落有开始、中间和结尾。结尾或处在低潮或处在高潮，都是在故事的发展从激烈降到低落的时刻结束。

镜头剪辑与连接方法如下：

1. 镜头内剪辑

一个主镜头记录整个场景。为了避免单调，可以在"影片内、画面内"或者说在"镜头内"有各种剪辑技巧，如切换景别、变化角色高度等。（图6-2）

图6-2　当某个人物在做较长时间讲话时，需要不断改变视距或拍摄部位来表现，以避免镜头的单调

2. 镜头外剪辑

一个主镜头与其他短镜头交切。故事叙述由主镜头完成，其他短镜头则从不同的距离上来拍摄这一场景的片断，或者引入别处的对象（图6-3）。它们穿插在主镜头中，从而强调一场戏的关键情节。

图6-3　当主角做无关紧要的长篇大论时，可转入其他对象表现，以免单调或者缩短实际讲话内容

3. 平行剪辑

两个或更多的主镜头平行地混在一起，让观众的视角可以交替地从一个主镜头转到另一个主镜头（图6-4）。

在表现一个电影段落时，可以运用以上三种方法中的任何一种或全部方法。

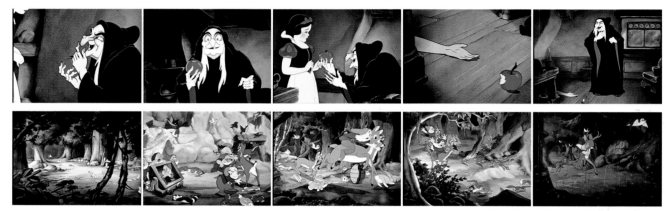

图 6-4 一边是巫婆陷害白雪公主，一边是七个小矮人前往营救

### 三、镜头连接

也就是所谓的视觉分句法。通常可由两种分句法连接在一起，即直接切换和光学转换。

直接的切换在视觉转换上是突然的，一般是在前后镜头内容需要出现明显的时空跨跃时采用。（图 6-5）

光学转换采用淡入、淡出、叠化等方式连接前后两个镜头，由此可以得到一种平稳的视觉转换。（图 6-6）

在动画片中，声、画最大的区别就是画面是不连续的，是通过一个一个的镜头连接起来的；尽管很多情况下，连接得非常平滑，让观众意识不到这种断裂感。实际上，人们在日常生活中，用眼睛看周围的事物的时候，也是断裂式的，而这种断裂是由于人眨眼睛这个动作产生的。每一次眨眼，再睁开眼睛的时候，人们都可以将眼睛刚才的焦点集中在另外的位置，当然是和眨眼之间注意的位置相关的位置。这与电影中的镜头剪辑是一样的。在不眨眼的情况下，人们可以转动眼球，或者转头，甚至转身，将视野改变。人眼的这种活动和电影镜头、画面剪辑是异曲同工的。

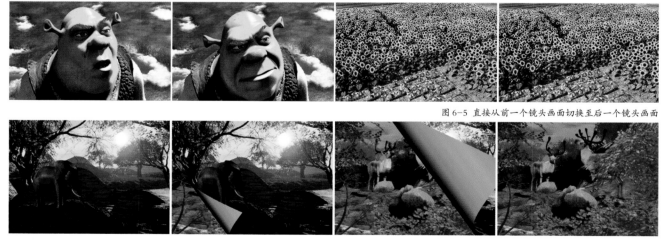

图 6-5 直接从前一个镜头画面切换至后一个镜头画面

图 6-6 从第一个镜头画面切换至第三个镜头画面会产生中间镜头的过渡画面

# 第六单元　动画中的镜头设计

四、镜头设计

　　镜头设计是一系列工作的总称，指正式开拍前或者在拍摄过程中对拍摄时间、地点、机位的合理安排，并通过恰当的摄影机运动，顺利获取需要影视作品的段落；接着选择合适的镜头剪辑类型，对所有镜头进行合适的连接，最终获得一部观众能够看得明白并能得到艺术享受的影视作品（图6-7、图6-8）。

　　动画里的镜头是一种模拟，尤其是在二维动画中，这种模拟的意思更是十足。三维动画中的镜头感觉是通过内置的仿真摄影机来模拟的，可以获得生活片中的真实镜头的效果。

　　对于影视动画而言，镜头设计工作显得格外重要。它体现着动画编剧的思想，导演的意图，直接指导动画美术设计、动画制作员的工作，决定着一部影视动画的成败。由于它不能像生活片那样，如果一次拍摄不成功，还可以多次拍摄，可以临时采用多种方案进行拍摄，获得多种镜头，为以后的剪辑留下更大的空间。影视动画的镜头设计在先期必须解决好，只有这样，才能保证动画制作的工作顺利进行，有效控制成本，并最终获得理想的作品。

图6-7　《天书奇谭》中的镜头设计

图6-8　《战鸽飞翔》中的镜头设计

### 第二讲　三角形原理的运用

一、原理阐述

三角形原理是电影工作者在长期拍摄实践中总结出来的一般性拍摄操作法则。利用该原理能够快速地获得较为理想的构图，使镜头画面过渡、转换很自然。

1. 基本的身体位置（图6-9）

在对话情景中一般都有两个中心角色。这两个居支配地位的角色可有两种布局：直线和直角；可取四种姿势：面对面、并排、背对背、背靠背。两角色可取相同或不同姿势。

图6-9 对话情景中角色基本的身体位置

2. 关系线（图6-10）

一个情景中两个中心角色之间的关系线是以他们相互视线的走向为基础的。因为头部是角色说话的来源，而眼睛则是角色用来吸引注意或表示兴趣所在的最有力的方向指示器，关系线必是两个中心角色的头部之间的一条直线。在关系线的一侧有三个顶端位置，它们构成一个底边与关系线平行的三角形。镜头的视点是在三角形的顶端上，其主要优点是角色各自处在画面固定的一侧。

在关系线两侧各有一个三角形的镜头视点布局，三角形镜头视点布局原理首要规则就是选择关系线的一侧并保持在那一侧，这是电影语言要遵守的最重要的规则之一。当然也可以破例。

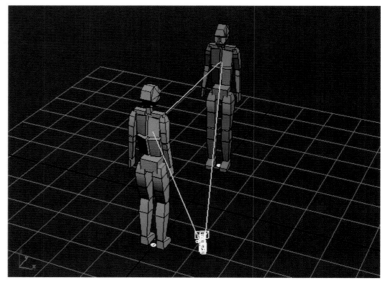

图6-10 被表现的对象的关系线

3. 三角形原理的基本变化（图6-11~图6-14）

按照三角形原理，当角色从视觉上成直线关系时，可有三种不同的处理，当角色成直角关系时，则仅有两种。这几种处理方法，不仅用于表现一组角色的静态对话，也可表现他们在画面中的运动。

一对反拍镜头（三角形摄影位置的几种变化中的任何一种）以不同距离去表现对象，可使最后的剪辑形式变得多样化。若三角形位置的顶点（交代镜头视点的位置）是全景，而处于三角形底边上的另两个视点位置是近景，那么产生的差别很大的视觉距离，就能使一场戏具有戏剧性的开端和结束。

图 6-11 外反拍镜头的变化

图 6-12 内反拍镜头的变化

图 6-13 主观镜头的变化

图 6-14 平行摄影机位置拍摄

4. 构图及视觉重点

当两个角色面对面对话时，最有力的镜头视点位置在平行于关系线的三角形底边的两个外反拍摄影机位置。其有两个直接优点：（1）它们使构图有纵深感；（2）两角色对观众注意力的吸引强度有区分。

现在电影宽银幕已普遍使用，于是许多动画片制作者就利用这种长方形画幅，在使用外反拍镜头方面进行大胆的构图，在照明度等方面进行对比，形成相应的视觉重点。

二、三角形原理在对话情景中的应用

1. 一个角色的场景（图6-15）

一个角色在表达内心声音时，表情可以有反应，但无同步口型。内心声音可以由主角用记忆或想象的声音来代替。从角色的眼睛到所注视的对象之间可引出一条关系线，因而可应用三角形镜头视点布局。

图 6-15 一个角色的场景表现

2. 两个角色的场景（图 6-16）

两个角色的位置关系有多种，应采用相应不同的方式或方法进行拍摄，还应注意镜头视点与角色之间的距离和高度。

图 6-16 两个角色的场景

3. 三个角色的场景（图6-17、图6-18）

三个角色可按三种线形布局安排：直线形、直角形、三角形。位置关系大致有：三角色一线；两角色一前一后，面对第三者；直角形或"L"字形、三角形。角色交谈时，其中有两个主导的注意中心和一个沉默的主宰者，都可以通过使用三角形镜头视点布局原理而保持在原来的画面位置。

三个角色的三角形布局可以用15对外反拍镜头表现。镜头视点位置包含在三种不规则的公式之中。

一个外反拍和一个内反拍镜头相组合，或只使用内反拍镜头，或平行的摄影位置可取得数量对比的效果。在两个反拍镜头中都出现的一个角色，可以作为枢轴来表现三个角色的镜头。

在前后两个镜头中如果角色互换画面位置，就可以用一个枢轴镜头来缓冲这一转换过程。

可以只用外反拍镜头在视觉上局部地或全部地突出一条关系线。

在一场景中，关系线可以转为交叉方向。有五种不同的方法。前三种方法是采用外反拍与内反拍镜头的组合，后两种方法使用了枢轴角色。

在两个镜头转换时，可以有意舍弃掉一个角色，使角色产生错觉，认为以三角形原理安排角色的所有规则都被打破了。

表现三个静态角色物的可能性范围是相当广泛的，它足以在视觉上产生一些变化。

图6-17 三个角色成直线形、"C"字形、"L"字形的场景表现

图6-18 三个角色成三角形有六种可能的外反拍情形

4.四个角色或更多角色的对话场面（图6-19、图6-20）

表现两个、三个角色的静态对话场面的基本技巧也适用于表现更大的角色群。但是，四个或四个以上角色同时对话的情况罕见。

图6-19 四个角色的场景表现

图6-20 五个角色的场景表现

# 第六单元　动画中的镜头设计

### 第三讲　镜头运动的基本准则

一、主观镜头表现

即把镜头当成一个角色的眼睛,来呈现某个场景。例如,当表现激烈的动作时,可以从片中角色的视角来表现,使观众身临其境地体验剧中角色的强烈感受。(图6-21)

图6-21 主观镜头的表现

二、摇摄镜头表现

摇摄或移动摄影可以用来直接或是通过一个角色的眼睛来表现场景。可以直接表现一系列和那角色在观望的前后镜头无关的对象。

摇镜头或移动镜头必须拍有意义的动作或物体,以证明使用运动镜头有根据。在动作结尾时提示出一种预料中的或意外的情况。

摇摄或移动摄影时可以跟着一个次要的角色物,从一个兴趣中心转到另一个兴趣中心。开始时他(她)进入画面,当镜头停止在新的兴趣中心时,他(她)就离开了画面。镜头从一个兴趣中心拍摄或移动至另一个兴趣中心,它的动作可分为三段:开始时视点是静止的,中间是运动的部分,最后是结尾,视点重新静止下来。不能把同一个静态的角色或物的运动镜头和静态镜头剪接在一起,因为这在视觉上显得跳动。如果前一个镜头视点已经停稳了,那么后一个镜头就可以接上同一对象的静止镜头。

摇摄和移动拍摄经常结合起来去表现活动的角色物或车辆。当连续摇摄或移动时,摄影机要走简单的路线,让角色或车辆在画面范围内做各种复杂的运动。

通过移动镜头接到一个有活动的角色或物的静止镜头时,把对象保持在画面上的同一部位是有好处的。画面上运动的方向也要保持不变。

镜头的运动,不论是摇摄还是移动,都可以有选择地删去多余的东西,并且可以在跟着主要的动作运动时,在场景中引进新的角色物、实物或背景。(图6-22)

角色的动作可以使观众不去注意镜头的运动。让角色物先动起来,然后镜头才跟上;

图6-22 《选美记》中的跟移镜头

同样，要在角色物停止活动之前先把摄影机停下来，让角色物在画面里稍微再往前走一点。

摇摄或移动镜头的起幅、落幅，在构图上要保持画面的平衡。摇摄或移动要做得有把握和准确。

静态镜头的有效剪辑长度取决于镜头内的动作，而运动镜头的长度则取决于摄影机运动的持续时间；所以摇摄或移动镜头的运动时间要掌握得恰到好处，过长或过短地运动都会妨碍故事的发展。（图6-23）

图6-23 通过眼睛的转动来表现的一组摇摄镜头

三、运用运动幻觉

把对象置于背景前或前景后，移动、缩放背景或前景，或者置于作为活动蒙罩用的蓝屏前，如此而为，即使对象是静态的，也可以得到对象运动的幻觉。（图6-24）

图6-24 通过移动背景来营造角色行走的感觉

# 第六单元　动画中的镜头设计

### 第四讲　动画中的镜头模拟

一、三角形原理的模拟应用

三角形原理要解决的问题是面对一个或多个角色对话时,如何安排角色彼此间的位置关系和镜头表现的视点,最终获得一组合适的镜头画面。该原理对影视动画中的角色表现非常有用,有利角色的塑造和情景真实性的渲染。

三角形原理在动画中的应用只能靠模拟。模拟时,应注意如下几点:

1. 角色远近效果的真实性表现（图6-25）

远小近大,远明近暗或者远暗近明,远模糊近清晰,这些在真实拍摄中很自然产生的画面,在动画制作,尤其是二维动画制作中却需要特别地、有意识地设计才能很好表现,否则会出现不真实、前后情景不一致的情况。

图6-25　《葫芦兄弟》中一个典型的远近表现镜头

2. 拍摄机景深模糊的模拟（图6-26）

真实拍摄中时,有时为了配合视觉中心的转移,突出当前做动作的角色,摄像师会通过变焦操作来变化实现景深模糊的效果。动画可以通过对不同角色图像层做专门的模糊处理来模拟这样的效果。

3. 构图的艺术夸张（图6-27）

真实拍摄时,画面构图的夸张是非常有限的,但动画片不同,通过极尽夸张的构图,改变画面中角色间的正常大小、高低等方面对比,来突出某个角色或渲染某个场景的气氛。

二、推拉镜头模拟

1. 拍摄模拟

摄影机镜头正对画面并与画面逐渐靠近,画面外框逐渐缩小,画面内的景物逐渐放大,使观众的视线从整体看到某一个局部,形成推镜头。摄影机镜头正对画面并与画面逐渐离远,画面外框渐渐放大,画面内的景物逐渐缩小,使观众的视线从某一个局部逐渐扩

图 6-26 三维动画中通过设置虚拟摄像机的景深参数实现的景深效果

图 6-27 通过移动背景来营造角色行走的感觉

大看到整体，形成拉镜头。

绘制、拍摄动画镜头，都必须按照动画规格板上标明的各种大小标准进行，不能有差错。现在，系列动画片所常用的镜头规格一般来说，角色特写或近景画面，采用6规格~7规格；人物、动物的大半身或全身的中、全景，采用7规格~9规格；大全景或远景画面，采用10规格~12规格。影院动画长片，因为要求有所不同，不属此例。

原画绘制每个镜头时，必须严格按照设计稿上规定的规格进行，不能随意改动。在画原画时，应该将规格框内的角色形象画全；如果某一个角色的动态，超出规格框周边范围时，应将其超出部分的形态，向框外多画出一个规格，以避免出现"穿绷"的差错。

用拍摄法实现推拉镜头的效率低，现在已越来越少用。

2. 软件模拟

采用动画软件模拟推拉镜头的前提是，原画绘制必须满足缩放后画面品质的保证，即图像须以缩放的终点来确定其大小。（图6-28）

对导入的图像进行缩放参数值的变化并记录关键帧，即可实现镜头推拉效果。参数值从小变大，形成推镜头；参数值从大变小，形成拉镜头。如果不是完全正向推拉，同时还要对缩放参数值做相应变化并记录关键帧。

图6-28　在After Effects软件中模拟拉镜头

三、移动镜头

1. 拍摄模拟

也就是镜头的视距不变，画面上的景物向左右或上下或弧形移动位置。

动画片的摄影台是立式的，摄影机固定安装在机架上部，所拍摄的景物是画在纸上的。如果要求在动画片中，达到像故事片摇镜头和跟镜头的效果，就必须增加背景画面设计的长度。拍摄时，将所画的背景固定在摄影台的移动轨道上，通过逐格变换位置来取得移动镜头的效果。

移动镜头有横向移动镜头、直向移动镜头、斜向移动镜头、弧形移动镜头、边推(拉)

思考与练习：

1. 如何正确理解"镜头"的含义？镜头剪辑的方法主要有哪些？如何理解镜头设计？

2. 何谓三角形镜头视点分布？它对动画镜头设计有何实用价值？

3. 镜头运动的基本准则有哪些内容？

4. 如何在动画片中进行镜头模拟？

5. 挑选二维风格和三维风格的经典动画片各一部，分别对其中的镜头设计进行分析，然后将二者进行对照，找出二者在镜头设计上有何差异；接着再选择一部经典的生活片，将其中的镜头设计与前面的两部动画片中的镜头设计进行对照，找出二者在镜头设计方面的相同点和不同点。

图6-29 《蝴蝶泉》中的平移背景镜头

边移式镜头等。

横向移动镜头是指景物画面定位器与摄影机镜头成平行方向的左右移动。（图6-29）

直向移动镜头是指景物画面定位器与摄影机镜头成垂直方向的上下移动。（图6-30）

斜向移动镜头是指景物画面定位器与摄影机镜头成斜角度方向的移动。

弧形移动镜头是指景物画面定位器与摄影机镜头成弧形角度的移动，也可称为扇形移动。（图6-31）

边推(拉)边移式镜头是指镜头的推拉与移动相结合的一种处理方法。它不仅改变画面的视距，同时又改变画面的地位。（图6-32）

2. 软件模拟

采用动画软件模拟移动镜头的前提：原画必须足够宽或高能满足位移的范围。

对导入的图像进行位置参数值的变化并记录关键帧，即可实现各种镜头移动效果。如横向移动、直向移动、斜向移动、弧形移动。如果是边推(拉)边移式镜头，同时还要对位移参数值做相应变化并记录关键帧。（图6-33）

动画片从镜头设计运用到原理、技巧基本上是套用生活片的影视语言法则，所以，在进行本单元内容的讲授时，应尽可能地参考这方面的资料，多欣赏经典影视作品，并对其镜头语言运用进行仔细分析。但动画片毕竟不是生活片，在镜头设计上也有自己的独特性。通过赏析经典动画片，对片中的镜头设计、模拟进行反复推敲，甚至强记硬背，是有利于这方面知识和技能的积累的。鼓励学生实地拍摄，练习镜头剪辑，这对培养用镜头语言表述故事的思维习惯很有好处。

图6-30 《葫芦兄弟》中的洞内直向移动镜头

图6-32 《人参果》中的拉镜头

图6-31 《葫芦兄弟》中的洞顶旋转镜头

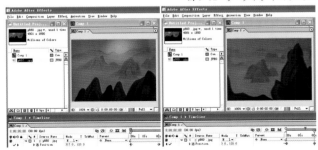

图6-33 在After Effects软件中模拟移动镜头

# 第七单元 动画中的动觉设计

## 第七单元 动画中的动觉设计

［教学目的］通过本单元的教学，使学生对动画片中的动觉设计有一个全面而正确的认识，对动画片中动觉设计的具体方法、对手工和计算机条件下实现这些动觉的基本方法、过程有所了解。另外，也让学生对非动画片动画的动觉设计的独特性留下印象。

［教学重点与难点］本单元的教学重点是关于动画中动觉设计含义的理解，难点是如何弄懂动画片中动觉设计的具体方法。

### 第一讲 动画中动觉设计的意义

一、"动觉"不等于"动作"

动觉即变动的感觉。动作是指人或物的行为。

动觉设计是泛指关于所有给人以变动感觉方面的设计。其内容不局限于对象的态势变化，如发生的位移、缩放、旋转等；还包括调性的变化，如色度、明度、饱和度、透明度方面的变化等；甚至包括声音的变化设计（关于这方面的内容请见下一单元）。动作设计是指关于人或动物或物的行为设计。

动觉设计不等于动作设计，它包含动作设计。

二、动觉设计不只是对人的动作设计

1. "角色"不等于"人"

影视动画中的角色既可以是人，也可以是动物，还可以是现实生活中的物体或根本不存在的、完全想象出来的东西。

（1）人物类角色（图7-1）

动画片中的角色，由人来扮演的时候最多。

动画片里的人不同于真实的人，不同于生活片中的人物演员。它们不会自动按照真实的人那样完成规定的动作，需要经过一步步的设计、制作来实现。

动画片中的人物角色造型有许多风格与格式。不同风格与格式的人物角色被赋予动作时的要求也不同。

动画片中的人物的动作既遵循现实中人的基本运动规律，又要在此基础上进行艺术提炼、加工、夸张、变形。

图7-1 《过猴山》与《选美记》中的人物角色

（2）动物类角色（图7-2）

生活片中以动物为主要角色的不是很多，因为毕竟真的动物具有表演才能的太少。

动画片却不同，只要需要，可以尽可能地用动物演员。导演完全可以像指导真人表演一样去指导动物，它们和真人一样能"服从指挥"，甚至比真人"更听话"（因为人对人的动作很熟悉，人对动物的动作却比较陌生）。

动画片中的动物有时是拟人化的，跟真人差不多，能直立行走，会说话。

动物的动作有其复杂的一面，体现在动物的种类繁多，不同种类形体特征、动作方式差异很大。

图7-2 《过猴山》与《老虎拔牙》中的动物角色

（3）幻想类角色（图7-3）

这类角色多出现在科幻片或者神鬼故事片中，现实生活中并不存在，可以任凭设计者去想象。这类角色的动作设计很难找到统一的标准，关键是看创作者要把角色想象成什么样的类型。可以像人，像动物，也可以什么都不像，但给人的感觉是有生命的，能和观众进行情感交流。

图7-3 《金猴降妖》中幻想的怪物

# 第七单元　动画中的动觉设计

2. 场景也是动觉设计的对象

　　过去，在平面型的动画片中场景很少动，即使动也是简单的（图7-4），所以通常将它排除在动觉设计的对象之外。现在不同，因为制作技术的提高，平面动画中的场景也经常被设计成动态。（图7-5）

　　而三维动画片的场景被设计成动态的机会更多，某种程度上，三维动画片的优势便体现在场景能自由地动起来。让场景如何动，便是动画设计师们需要琢磨的内容。

图7-4　《哀溺》和《蝴蝶泉》中的场景动画

图7-5　《战鸽飞翔》中运动的森林

3. 特效

特效即特殊效果。特殊的含义有两层：现实中很难看到的场面；手工实现起来不容易的场面。

很难将特效说得具体，它可以是对司空见惯的对象进行的异常变形，也可以是无中生有的虚拟，还可以是对现实的模仿。

亦真亦幻的梦想情境，神奇莫测的太空领域，瑰奇绚烂的海底世界，惊心动魄的爆炸、崩溃，飘忽不定的风、雨、水、火、雪、雾，是动画片中常见的特效表现的对象。( 图 7-6 )

特效随客观世界的变化而变化，也随主观世界的变化而变化。

特效已经成为现代影视动画中不可或缺的视觉元素，是动画大餐中少不了的调料。

图 7-6 《小马王》中的林场大火

# 第七单元 动画中的动觉设计

### 第二讲 动觉设计的具体方法

一、动觉设计的具体方法

1. 联想、构思

针对每一个（组）动画镜头，充分发挥联想，构思出最能表达规定情景下动觉对象的整个动作与变化，并即时勾绘草图，将其表现出来。

2. 提取关键动觉生成

任何一种动觉，总是由动觉生成的开始到动觉生成的结束这样两个关键动态所组成。在一个或一连串组合动觉生成中，必然会有动觉生成的起止，以及由于目的、力量、速度、形状、质感的改变所产生的动觉生成转折。这些都是关键动觉生成，是确定未来原画或模型变形关键帧画面的选择要点。

因此，在构思好一套完整的动觉变化后，需从中提取动觉生成的关键点。

对提取的关键动觉生成点草图进行较细致的勾绘，即所谓的绘制原画。

3. 关键动作组合

将关键动觉生成点对应的原画，按照动觉生成的先后顺序连接起来，通过计算全部动觉生成所需的时间确定过渡画面的张（帧）数，编写原画号码，填写摄影表，这样便组合成一套完整的，既符合导演意图、又能体现动画对象性格和规定情景下行为目的的连续动觉效果。经过再分析、构思，进行修改或调整，直到满意止。

4. 整套动作预览

方法一：完成关键动觉效果草稿之后，可以将所有画稿按顺序叠在一起，用手反复翻看。

方法二：通过动检仪将画面摄入计算机，并用配套软件进行序列图像或生成的视频文件播放。

方法三：通过数码照相机或扫描仪将画面摄入计算机，并导入专门的动画软件进行序列图像或生成的视频文件播放。

在进行动觉设计，尤其是角色的动作设计时，为了充分表达角色的动作目的、力量和速度，需要准确地将设想中的角色姿态画出来，这就是动觉设计师的基本功。首先要勾出动作的形体动态线，把握住角色的总体动态，然后，再逐步完成角色形态的细节，这样的做法十分重要。动画片的动作，充满着想象和夸张，特别是设计夸张动态时，借助形体动态线这一有效表现手段，可以使所画的动作姿态更加确切，并能得到加强。（图7-7）

图7-7 《狮子王》原画

二、动觉设计时应注意的问题

1. 基本动觉生成规律和特殊动觉生成规律的结合

动画对象千差万别，但同一种类型的对象的动觉生成的基本规律是一致的，把握好这一基本规律便能获得观众最起码的认可。在此基础上，要认真分析同类对象彼此间的差异，发掘各自特殊的运动、变化规律，加以充分利用，以便树立对象的个性特征。（图7-8）

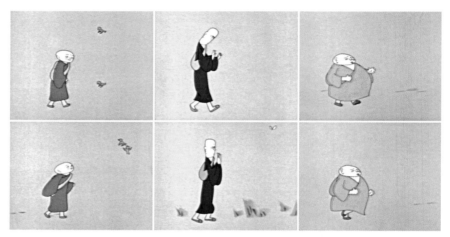

图7-8 《三个和尚》中的三个和尚行走各有特点

2. 处理好主体动作与追随动作之间的关系

动画对象往往不是纯粹的某种物体或生命，而是由若干不同性质的对象组合在一起，其中一种起主导作用，其他处于从属地位。起主导作用的对象的动作便是主体动作，处于从属地位的对象的动作便是追随动作。

为了充分表达角色的动作目的、力量和速度，必须准确把握主体动作。同时，不可忽视因主体动作的影响，主体动作对象上各种附属物体的追随运动变化，这同样是动作设计的一部分。

主体动作与追随动作之间有各种不同的情况，在进行动作设计时应准确处理这两方面动作的协调。（图7-9）

图7-9 《大闹天宫》中的仙女

### 3. 注意力学原理的应用

自然界的一切物体，都因为受到力的作用才会产生运动。同时，物体在运动过程中，又会受到各种反作用力的影响和制约，使其运动状态发生各种各样的变化。动画片就是根据力学原理，把作用力和反作用力、加速度与减速度等物理现象具体运用到动作设计中去，并且加以充分地发挥，使画出来的动作产生特殊的效果，形成了动画片动作本身的特性。（图 7-10）

图 7-10 《天书奇谭》画面中的弹性运动与减速运动

变形是根据力学原理进行艺术夸张的一种手段。动画片中，把生活里的各种现象加以夸大和强调，用形象化的手法将它表现出来。弹性变形和惯性变形，就是其中常用的两种表现形式。前者是根据弹性变形的原理，对弹跳过程中产生的压扁、拉长等变形状态进行夸张，使动作效果更加明显和强烈。后者是根据力学惯性原理，对惯性运动中产生的倾斜和歪曲进行夸张变形，强调运动特征，突出动作效果。（图 7-11）

图 7-11 《老虎学艺》画面中因用力时的颤抖使猴子的手臂发生扭曲；《抢枕头》画面中因众人的拥挤使房子产生膨胀感

4. 注意速度的合理表现

速度是指物体在运动过程中的快慢。运动物体受力的支配，受力大的物体，它的运动速度就快，反之运动速度就慢。距离相同，物体运动所占用的时间短，则速度快，反之则慢。

速度上的变化，在动画片中可以分为三种类型：匀速运动、加速运动、减速运动。

不同的变速类型，营造的动觉是不一样的，给观众带来的心理感受是有差异的。

准确运用速度上的各种变化，便能使动作强弱分明，快慢有序，使整部动画片富有节奏感，也能使整部动画片更有艺术感染力。

在动画片里，流线作为夸张形象动作的速度，是根据生活中的实际现象，加以夸张的一种流动线条。（图7-12～图7-14）

图7-12　狗熊蹑手蹑脚地行走是一个减速运动

图7-13　加上流线后动作显得非常快

图7-14　加上流线后大灰熊的转动变得快起来

5. 注意主观情绪的动觉化

这是动画片中运用夸张的一种手法，表现某种感觉和特殊想象的动画处理。例如：角色头晕目眩时，感觉周围的世界在旋转，等等（图7-15）。将这些感觉视觉化、动觉化，会有助于故事的讲述、情绪的渲染。

图7-15　葫芦兄弟喝过毒酒后感觉天旋地转

6. 正确把握动觉生成周期

任何动觉都有从产生到结束的过程，这一过程便是动觉生成的周期。有的动觉经过一个周期便终止，有的则不断重复，这便是循环动觉。在动画片里，如果需要表现多次重复的动觉效果，就可以采用循环动觉生成的技法（图7-16）。处理得当，既可加深观众的印象，达到一定的艺术效果，又能够节省动画制作的工作量。

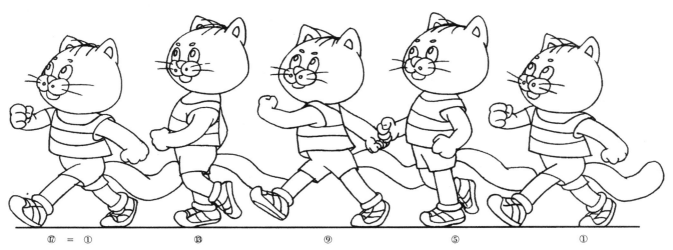

⑰ = ①　　　　　⑬　　　　　⑨　　　　　⑤　　　　　①

图7-16　《舒克与贝塔》中一段大花猫的行走循环动作

7. 对动觉画面进行合理分层

即对同一个镜头画面，根据动觉生成的特点，对有关对象进行分解，分成不同的动画层，然后分别进行动觉实现。

（1）分层的必要性

①减少动作设计工作量。在同一个镜头中，有两个以上人物或众多人物的场面，主角动作一般比较丰富多变，次要角色往往作为陪衬，动作相对较少。或者，角色整体动作变化不多，有时基本不动，而局部动作比较明显。这时，将主、次角色置于不同的层，分别进行动作设计、制作，完成后再将它们合并起来。如此而为，工作效率将大大提高。

②保证设计的条理性。例如，在同一个镜头中，既有人物的动作、动物的活动，又有水、火、烟等自然现象的运动，它们各自有着不同的动作内容和自身的运动规律。或者，在同一个镜头中，有的动作幅度大、速度快，有的动作幅度小、速度慢，有些是有节奏的运动，有些则是无节奏的运动，有的则基本保持静止状态。例如，在一个群众场面中，既有动物不同速度的走路，又有孩子们的欢呼跳跃，他们的动作节奏各有差异。如果想要一次性同步完成这些对象的动觉设计、生成，会令人产生无从下手的感觉，而将它们分层、分别加以处理则立即会条理分明了。

（2）分层时应注意的问题

①考虑整体效果。画面虽然分成几层，可是在同一镜头中仍然是一个整体。因此，规格、构图、人物比例、透视关系、活动地位及角色视线等等，都应注意协调并有机地结合。

②控制好层的数量。层的划分不要过于细腻，否则会反过来加大动画制作的难度与工作量。（图7-17）

图7-17 动画摄影表中层的标识（CELLS部分）

三、高难度动觉设计

此处所讲的高难度复杂动画，指的是形象众多、动作性强、运动幅度大、形态多、角度透视变化强烈，以及技术操作上比较复杂的动画。这种高难度复杂动画镜头数量的多少，要看影片的具体内容、风格和要求，一般来说在动画长片中占的比重多一些，短片就略少。这类复杂的高难度镜头画面如果完成得精彩、生动，可以给人留下深刻的印象，为动画片增辉添彩。（图7-18）

完成高难度动作的复杂动画，要求动画人员必须具备较高的绘画水平或建模能力，灵活的应变能力和熟练的动画技巧。能否完成好高难度动作动画的镜头，是衡量动画人员技术水平高低的标尺。

当然，二维动画和三维动画对高难度动觉设计的界定是不完全一样的。例如，人或动物大幅度动态转面变化、透视变化强烈，包含多种规律复合运动的中间动作，等等。这些中间动作在二维手法下实现的确很困难，但是，如果借助计算机三维制作手法，实现起来就显得比较容易，而且能获得比二维手法还要好的动态效果；反之也有可能。例如，一座十分高大而且有许多细节的城堡，它在画面中只做垂直的镜头运动。这时如果真的去建模实现，工作量将非常大，而且由于数据量大，会给动画渲染带来麻烦；倘若采用二维绘制的方法则会来得很方便。所以，将二维与三维的制作方法结合起来，灵活运用，是动画中高难度动觉生成的最好办法。

当面对众多人物或动物同时活动的大场面动画设计、制作时，不应先被各个细部动作分散注意力。应当做到如下几点：

（1）把握总体动势

无论是大幅度动作，还是多种规律的复合运动，都必须首先把握它们中间动作的总体动势。

（2）分清动作主次

在众多的角色或众多动态的画面上，总能找出表达这一动作的主要部分以及次要部分。先要着重将主要动作的中间画面表现好，再表现次要部分就比较方便了。

（3）不忘运动规律

在制作复杂的、各种运动规律综合在同一张画面上的动画时，头脑一定要清醒。在集中注意力实现中间动态时，不能忘记各类角色和运动物体，应当运用不同规律的中间画技法来表现，切莫搞错或顾此失彼。

（4）先画动态草图

绘制时，必须先画一个动态草图，反复揣摩，修改调整，待形象、动态、运动规律满意之后，再动手正式实现。（图7-19）

图7-18 《金猴降妖》中的动作镜头　　图7-19 《金猴降妖》中的动作镜头

### 第三讲　动觉设计的手工实现

一、二维动画动觉设计手工实现

1. 基本环节

二维动画手工实现的主要制作环节集中在所谓的原画和加动画上。原画负责关键动觉生成点画面的设计，加动画负责原画之间过渡性画面的添加。当然，为了确保艺术水准，中间还会安排其他若干环节。

（1）原画（图7-20、图7-21）

原画是动觉具体实现的第一步，创作者负责绘制关键的动觉效果画面（即原画），计算全部动觉生成所需的时间，确定过渡画面的张（帧）数，通过预览检查原画是否符合要求。原画调整完毕，编写号码，填写摄影表，一起转移给加动画的工作人员。

图7-20 《猫的报恩》原画

图7-21 《狮子王》原画

（2）修型

有时候，原画绘制结束后并不是直接提交至加动画人员，而是转送至专门的修型人员，让他们对原画造型做进一步修正，使造型更加准确，风格更加统一，真正符合动觉设计的要求。修型完毕，由修型人员将其传交给加动画人员。

（3）加动画（图7-22）

加动画绘制工作，是在拷贝台（箱）上进行的。所用的纸张都是一定大小的规格，并且每一张动画纸上都打着三个统一的洞眼（定位孔）。绘制时必须将动画纸套在特制的定位器（又称固定器）上，方能进行工作。

加动画绘制的方法是：在前后两张原画之间，按照要求画出"一动画"，再按照第一张原画与"一动画"画出"二动画"。以此类推，逐张进行绘制，直到两张原画之间的中间过程动画全部完成为止。

（4）动检

即动觉效果检查。检查的内容主要有如下几个方面：

①对原画的动觉设计意图是否理解清楚，表现是否准确、到位；

②对过渡画面对象造型的掌握是否准确、熟练，形象转面、动态结构是否符合要求，

图7-22 制片厂的设计人员在加动画

动觉生成的过程是否符合运动规律，特殊动觉效果的技术处理有无差错；

③动画线条是否完美，线条连接是否严密，有无漏线现象；

④动画张数是否齐全，编号和标记是否准确，画面是否整洁，定位孔有无缺损。

以上几点，无论是加动画人员完成镜头以后的自检，还是动检人员审验完成镜头的质量，都是十分重要的内容。

2．加动画的基本技法

（1）平面运动的实现技法

①绘制中间线。加动画的主要任务是根据原画的要求，在两张关键动态之间，勾画出它的中间渐变过程。动画片里的各种形象，都是用线条构成的。一个初学者为了掌握动画技术，就必须先从中间线画法的基础训练入手。

②绘制等分中间画。中间画是加动画的基本技法，也是加动画工作的主要任务。一个动画镜头中，由线条组成的动体（人物、动物、器物和自然现象等），从原画的第一个部位到第二个部位，如果中间有变化的过程（也就是说需要加动画），又无任何特殊要求的情况（加减速运动、规律性运动等），就必须画出它的等分中间画来。

③中间画对位（对洞眼）（图7-23）。在加动画工作中，如果碰到前后两张原画的关键动态在画面中的位置相距较远，便可以采用中间画对位技法来解决，既准确又方便。对位法的运用，一般是指在两张原画关键动态之间的距离比较大，但形象变化的差异相对比较小，为了使中间画加得比较精确，操作起来又较方便，便采用这种技法。假如画面上的两张原画形体动作幅度很大，又有姿态转面的强烈透视变化（属于较高难度的动画），那么，采用对位画法就不太适宜。

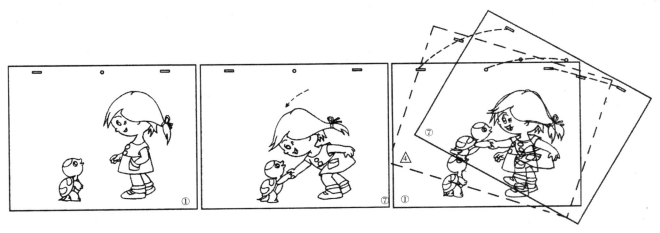

图7-23 弧形中间画对位法

（2）曲线运动技法

凡是表现人物、动物以及物体、气体、液体的柔和、圆滑、飘忽、优美的动作，表现各种细长、轻盈、柔软和富有韧性、黏性、弹性物体的质感，都必须采用曲线运动的技法。

动画工作中，常用的曲线运动技法有以下三种类型：弧形运动、波形运动、S形运动。

实际工作中，这三种技法常常是紧密联系在一起，而且是相辅相成的。

曲线运动技法的基本要领如下：

①主动力与被动力。这是指动作的力点（起动点）、被动点（带动点）的相互关系。任何一个动作的产生，都应该注意它主动力的位置，分析运动进程中哪个部位是产生主动力的所在，哪个部位是受主动力作用后被带动的运动（图7-24、图7-25）。有了明确的认识，才能使曲线运动的中间画符合运动规律。

图7-25 《大闹天宫》中的旗帜动画

图7-24 旗帜飘扬成曲线运动，其主动力来自风

②运动的方向。在画曲线运动动作的动画时，应当明确了解关键动态原画所规定的运动方向，也就是说，物体被力所推动的方向。在两张关键动态原画之间画动画时，从整体到每个局部，都应当始终如一地朝一个方向运动，中间不能随意改变方向做逆向运动。如果搞错了方向，必然会产生相反或紊乱的效果。

③顺序朝前推进。物体在曲线运动进程中如无特殊原因，它的运动规律必然是朝着一个方向，顺序而进的。这是由于力的作用不断延续，直到力的消失。因此，在勾画曲线运动的中间过程中，一定要按照原画的编号顺序，一张一张地朝一个方向渐变，不可中途停顿、中断或次序颠倒。（图7-26、图7-27）

图7-27 《哪吒闹海》中的水动画

图7-26 波形曲线运动

# 第七单元 动画中的动觉设计

（3）形象转面技法

　　动画片中，经常会表现角色的头部转面、手腕手掌的转动和手指的屈伸，以及全身的转体运动等等（图7-28、图7-29）。在画这类镜头的动画时，不能以平面运动方法，简单地画好中间线就行。在画形象转面中间画时，可以找准某个部位作为中心点，画出该中心点由于转面过程中的透视变化形成的一条运动弧形线，并在考虑透视变化的前提下，在该弧形线上标出中心点转面过程中对应的位置。其他部位的转面变化以中心点的变化为基准进行绘制。

⑤　　4　　3　　2　　①

图7-28 人物头部转面画法

图7-29 《鹿女》中鹿女舞蹈转面

## 二、三维动画动觉设计的手工实现

　　手工制作条件下的三维动画主要是指偶类动画，包括泥偶、布偶、木偶、纸偶等动画。无论是哪种偶类动画，尽管材料不同，但是其动作实现的基本操作方法是相同的，即都是根据导演的意图，摆弄模型的姿态，放在合适的角度，然后用摄影机拍摄下来。姿态的变化是连续的，每摆好一个姿态便拍摄一次，这样拍摄下来的所有画面一旦按顺序播放，偶像便会"动"起来。

　　在对模型摆姿态时，应严格按照摄影表来，即应该控制好在某段时间内姿态的数目。另外，在摆放模型时应找准固定点，按照当前镜头的情境规定的动作要求，合理调整模型固定点的位置，避免拍摄后的图像呈现滑动的感觉。

### 第四讲　动觉设计的计算机实现

一、二维动画的计算机实现

1．中间画实现

（1）平面运动过渡

就原画创作而言，借助计算机可能并不比完全依赖手工强多少，但计算机可以解决许多原画与原画之间过渡画面的生成。平面运动类型的动画如果交由计算机实现就非常方便，只要定义好位移、旋转或缩放的起始与截止关键帧即可。倘若要想实现加速或减速的过渡效果，只需要调整相邻关键帧的变化连线的曲率即可实现。

（2）画面调性过渡

通过对动画层的有关调性属性参数进行关键帧定义，或者对动画层添加有关调性效果处理程序并对某些参数进行关键帧定义，便可实现动画层对应画面的明暗、色度、饱和度或透明度等调性的自然过渡（图7-30）。手工条件下绝对没有如此方便。

图7-30 通过有关特效调整画面的调性

（3）形变过渡

无论约定图像多么复杂，只要态势一致，便可以通过合理的变形过渡节点的定义，从一种形状很自然地过渡到另外一种形状（图7-31）。巧妙应用这一技术，甚至可以实现转面运动的过渡画面。

图7-31 人变成羊

# 第七单元　动画中的动觉设计

## 2. 颜色填充

计算机最早用于平面动画制作,便是利用计算机的图像处理软件来完成原画和中间画的上色(图7-32)。用红(R)、绿(G)、蓝(B)标识各种颜色,用喷涂工具对原画、中间画相应的封闭区域进行颜色填充,既精确、又快捷,同时还能大大节约动画制作成本。

图 7-32　利用软件上色

## 3. 特殊效果实现

大量的、大大小小的特效动画软件的涌现,可以快速设计出各种各样令人满意的画面效果,如滂沱大雨、弥天大雾、汹涌波涛、熊熊大火、惊心爆炸,以及怪诞百出的变形效果,等等。

## 二、三维动画的计算机实现

### 1. 建模

计算机三维动画始于模型创建。建模时需充分考虑模型的结构、点面数量的精减、网格的合理布局,确保后面的动作或变形的完美实现,避免计算超负荷、模型"穿绷"等问题。(图7-33)

图 7-33　利用计算机创建的模型

### 2. 角色动作编辑

骨骼定义、蒙皮、调整骨骼姿态并记录关键帧，是三维中角色动作实现的自定义方式。这种方式不易获得好效果，效率低，制作成本也低。

通过动作捕捉器获得真人表演动作数据，再将该数据套用至三维骨骼系统，完成骨骼运动关键帧的自动定义，便能快速实现角色动作（图7-34）。这种方式很容易获得角色动作，效果好，效率高，制作成本也高。

图7-34 动作捕捉

### 3. 场景运动实现

软件内置摄像机，能模拟现实中摄像机的运动并能被记录、渲染，而且不必担心场景运动画面与角色动画的适配。（图7-35）

图7-35 三维动画中的摄影机运动

### 4. 质感变化实现

计算机模型质感真实性来自相应的材质定义，改变材质定义参数并记录关键帧，可实现模型质感的变化。（图7-36）

图7-36 3DS Max 软件中记录下材质的变化就可以实现有关对象的质感变化

5. 特殊效果实现

计算机三维动画软件中内置着丰富的特效制作程序,能以假乱真地模拟现实世界中的花草树木、风雨雷电、云雾水火（图7-37）。因效率低,许多时候不采用。

图7-37 Maya 软件中制作的碧波荡漾的海洋

### 第五讲　非动画片类动画的动觉设计

非动画片类动画的动觉设计的共性是：它们不是围绕动画剧本规定的情境来进行的，其目标也不是去叙述故事、塑造角色、表达情绪，而是从各自的功能定位或传播媒介或实现手段的特殊性考虑，去把握动觉生成的内容、方式、复杂程度、实现途径等。例如：互动型动画的动觉设计着眼的是人与计算机之间的"对话"方式，即谋求最佳的人机对话方式，使访问者以最快的速度获取尽可能多的有用信息或者视听享受。其中对话的过程，是人对计算机数字媒体的调度，所以在着手互动生成的设计时，必须充分考虑各种媒体的特征。（图7-38）

图7-38 文本采用打字效果显示并以动态的情景画面为衬托，营造一种庄严、神圣的气氛

装饰性动画的动觉设计是运用动态的构成设计思路，探索如何不间断地调遣点、线、面、体和颜色，并对它们进行各种动态组合，借此向观众传送赏心悦目的装饰美感。因为目标是装饰，所以设计时需要考虑装饰环境的特征。

动觉设计是动画片制作的核心环节，涉及的知识非常多，而且实践性很强。教学中，应结合经典影片（最好国内、国外、二维、三维各选一部），并能对照生活片中的演员动作和场景变化，进行比较分析，找出动画片中动觉设计的独特性。自己或鼓励学生编写动画小剧本，并组织学生进行动画表演，将非常有利于培养学生动觉设计，尤其是动画角色动作设计的想象力。

通过具有代表性的非动画片类动画作品播放演示，并且对其中动觉设计的特点进行分析、讲解，将更能加深学生对这类动画的动觉设计的理解。

**思考与练习：**

1. 如何理解动画片的动觉设计？

2. 动画片中的动觉设计有哪些具体方法？设计时应注意哪些问题？

3. 动画片中的动觉设计有哪些手工实现方法？利用计算机又是如何实现的？

4. 非动画片类动画中的动觉设计有何讲究？

5. 挑选二维风格和三维风格的经典动画片各一部，分别对其中的动觉设计进行分析，然后将二者对照起来，找出二者在动觉设计上有何不同？接着将动画片中产生的动觉对照现实中人或物的运动变化，找出动画片中的动觉设计有何独特性？

6. 选择一个具有代表性的非动画片类动画作品，对其中的动觉设计进行分析。

# 第八单元　动画中的声音设计

## 第八单元　动画中的声音设计

[教学目的] 通过本单元的教学,使学生明白动画片中的声音类型及其作用,知道动画片的先期配音、后期配音及声画同步、对位、分立的意义,并对各种配音的目的和方法有所认识和理解;使学生对互动型动画的声音类型和安排的意义及其程序控制有所了解;使学生对声音的基本属性、获取途径以及编辑内容做到心中有数。

[教学重点与难点] 本单元的教学重点是动画片的声音类型及其作用、动画片的配音方法,难点是互动型动画声音设计和声音处理。

### 第一讲　动画中的声音类型及其作用

一、动画中的声音类型

一般把动画中的声音分成三类:语音、效果声、音乐。在制作过程中,这三种类型的声音分别制作并最终混合在一起。

1. 语音

语音是最直接并首先被观众接受的声音。影视动画中的声音包括角色的对白、内心独白、画外音等。

语音是影视动画中最直接表达意思的声音元素。通过影片中的语音,观众就可以明白影片讲述的是一个什么样的故事。(图8-1)

图8-1 《年的传说》通过画外音交代故事情节

2. 效果声

效果声有两大类型。

一类是指动画片中除去语音和音乐以外的所有声音,包括人的各种动作的声音,物体碰撞的声音,自然界的声音等等。在效果声中,又分成动作效果声和环境效果声。动作效果声即各种动作发出的声音,可以是人的动作,也可以是物体之间的动作和动物发出的声音,主要是那些短促、颗粒性的声音。有的动作效果声在现实中并不存在,而是声音创作者根据影片需要专门制作出来的;有的动作效果声是在原有真实声音的基础上加工而成的,经过夸张的处理,以求对观众产生更大的感官刺激,烘托影片的气氛。例如,动作片中的爆炸、打斗、枪械的声音都是用这样的方法制作的(图8-2)。环境效果声是指不同场景的环境背景声,如雨声、风声、教堂中的空气流动的声音等等。环境效果声在交代故事发生的空间环境上是非常重要的,是

图8-2 如果不是效果声还真难辨识出火娃陷入了泥潭

观众最不易察觉又必不可少的声音。

效果声是创造影片真实环境最重要的声音元素。它既可以表现影片中环境的真实感，还能表达人物的主观情绪、烘托环境气氛。通过影视动画创作者的主观创作，在声音元素的排列上进行安排，并通过声音的蒙太奇拓展画面空间，表达影片的主题。（图8-3、图8-4）

不同类型的动效音，在具体设计时的要求不同。

3. 音乐

根据声源的不同，可将其分为有源音乐和无源音乐两种。

有源音乐是指影片中可以听到或者间接地知道发声物体的音乐，如影片中的乐队演奏的音乐等等，这种音乐往往和影片的环境相联系，是特定情节或特定环境下出现的音乐，

图8-3 效果声营造出令人恐怖的气氛

图8-4 夜晚蛙声虫鸣

# 第八单元 动画中的声音设计

也是对影片的叙事和交代环境非常重要的音乐。(图8-5、图8-6)

无源音乐是专门为影片中的特定情节谱写的音乐,在画面中不能找到发声物体即声源(图8-7)。这种音乐往往是为了表达影片中人物的情绪或者烘托气氛的,是导演和作曲者对影片情节发展到某个阶段专门安排的。这种音乐往往成为一部影片最终的标志。

除了按照声源的不同将音乐分成有源音乐和无源音乐之外,根据音乐在影片中的功能的不同,还可以将音乐分成叙事性音乐、主题音乐、过渡性音乐、气氛音乐、片头音乐等等。总之,影视动画中的音乐在分类上是比较灵活的。

图8-5 牧童吹笛传出悠扬的音乐

图8-6 音乐的响起源于琴手的演奏

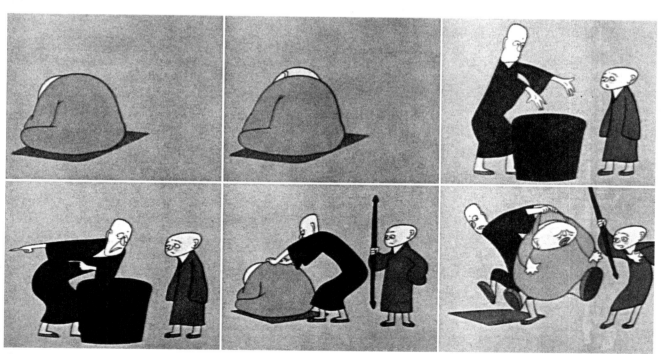

图8-7 三个和尚动作时响起的音乐没有音源

### 第二讲 动画配音的几种方式

一、先期配音

1. 先期音乐

（1）先期音乐的意义

在一些动画长片或短片中，根据导演的艺术处理和剧情的需要，往往采用全部先期音乐或部分先期音乐录音的办法。这样做的好处是可以使画面动作与音乐旋律协调、和谐，动作节奏感鲜明、强烈。

采用先期音乐必须根据导演的要求和画面分镜头台本，经过导演与作曲者共同研究、详细讨论，事先对全片的剧情发展、气氛、节奏、动作和分段长度取得统一的意见，计算出比较精确的时间。然后，作曲者才能谱写乐章，经过乐队演奏，先期录音。再按照音乐节拍在声音文件中找出每个音符的位置，将音乐长度和节拍、音符写在每个镜头的摄影表上，动画设计师届时须依此来设计动作。（图8-8）

图8-9 《幻想曲》以幻想曲贯穿影片始终

图8-8 《蝴蝶泉》的动画节奏与音乐节奏保持着高度的协调统一

（2）先期音乐的动画镜头设计

①充分研究导演分镜头台本，反复聆听先期音乐的旋律与节奏，从中得到动作设计的有益启发。准确把握音乐旋律与动作情绪、音乐节奏与动作速度的密切关系，从而在头脑里逐步形成声音与画面完全协调、吻合的创作构思。

②音乐中的节奏是通过声音的节拍来体现的，音乐中的节拍是衡量节奏的单位。动画设计师设计动作，应该抓住音乐中的节拍，特别是节拍中的重音，动作与音乐节奏就能合拍、协调。（图8-9）

③先期音乐动画镜头的设计，可以分成两种类型：一种是旋律性、气氛性的镜头，要求音乐的旋律与动作的情绪有机地结合、协调，不一定要按照音乐的具体节拍。设计这类镜头，必须注意音乐情绪和气氛的总体和谐，做到动作、情感和音乐融为一体，互相烘托。另一种是节拍性的，动作的节奏必须按照音乐的节拍来设计。例如人物的走路、舞

蹈、弹琴、唱歌及一些强烈的动作。这些动作的起伏、停顿、指法、口型完全要求对准音乐的每一个节拍。

④某个镜头动画被完成之后，必须将其动作画面与先期音乐，做声画同步检查，看音乐与动作是否协调、吻合。

### 2. 先期对白

动画片里的人物讲话时的口型变化完全是靠画或调整模型调出来的，为了使人物讲话时的情绪、语气，一字一句的间歇、停顿更为精确，往往也采取先期对白录音的办法。在进行口型设计之前，先邀请演员根据分镜头台本中的对话，配音录制。动画设计师在设计讲话动作时，将声音文件导入动画软件中，然后完全根据声音层的对话录音画出每一个口型动作（图8-10、图8-11）。这样，先期对白镜头中的人物语言、口型变化与角色的声音就完全紧密地结合起来了。

图 8-10 根据语音调整模型的口型

### 二、后期对白配音

在对一部动画片进行后期配音时，配音演员必须按照片子里角色的口型动作，进行对白配音。

角色对白镜头的设计，尤其是近景或特写镜头，口型动作的变化是十分重要的。人说话的声音，必须通过嘴唇的张合运动才能传达出来。因此口型动作的设计、口型变化的速度和节奏应该准确，不能随意。目前，都已采用规范化的口型动作，基本上分为A、B、C、D、E、F六种类型。在填写摄影表时，应该按照对白的发音，准确选定口型的类型表达，并且在摄影表里明确提示中间画口型变化的类型和位置。画对白镜头时，一定要认真计算时间，注意讲话时的语气和节奏，在摄影表上将发音吐字和停顿的地位定准。只有这样，后期角色配音时，口型与发音才能合拍、协调。如果口型动作时间没有掌握准，则将造成配音时的许多麻烦。往往应该发音时，画面上没有口型，当语句停顿不该发音时，画面上口型还在乱动，令人看了很不舒服。

实际情况中，许多动画片，尤其是非影院动画片，对角色对白动作要求不是很高，也就是不要求说话的口型与说话的内容是一致的，只要求起始和截止的时间与说话的内容相同便可（图8-12）。这种对白设计在大量的电视剧动画系列片中和Q版网络动画短片中最为常见。基本上，每个角色说话时的口型变化都是一样的，但是内容却完全不同。在进行音画合成时，说话动画的长度应服从说话的内容，即以对白时间的长度为准，画面不够长，则增加画面，增加的方法就是复制说话动作的画面。如果说话内容可以精简的话，可以想法缩短说话声音的长度。

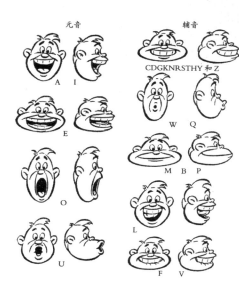

图 8-11 根据语音调整模型的口型

图 8-12 日本动画片中人物口型动作并不追求精确

三、关于声画同步、对位、分立

1. 声画同步

一般情况下，在影视动画中，声音的连接力求平滑，让观众意识不到声音的"存在"，也就是说，让观众像在日常生活中那样，对声音"无意识"。而那些经过强调的声音，或者是强加进来的声音则是为了引起观众的注意。

在视听语言的整体展现中，声音有非常重要的作用。最重要的一个作用就是它可以将画面统一起来，或者说，把画面捆在一起。

"同步点"是声画关系中重要的一个技术用语。影视动画中的声画同步有以下几种情况：

（1）在声画段落中，同时剪切声音和画面，这是影视动画中最常见的同步方式。（图 8-13、图 8-14）

图 8-13 欧美影院动画片中角色口型动作讲究与语音的统一

图 8-14 葫芦兄弟猛击桌面

（2）声音一直延续到整个叙事段落的结束，而这个段落并非由同一场景的画面构成。例如，画面是在不同的时间、空间转换的，音乐用的是同一个连续的音乐段，一直延续到这个时空转换段落结束。（图8-15）

图8-15 《小马王》的开场段落

（3）根据声音和画面各自的物理属性，安排声音的表达方式。例如，同一个场景中，在特写镜头的画面时，人物说话的音量要比全景镜头时大。（图8-16）

图8-16 国王的演说音量伴随景别不同而有差异

（4）根据情感或者语言学的特点，一段对白里如果有重要的、需要强调的话，画面在台词相应的位置也要做同步的、强调性的处理。例如，使用特写镜头。（图8-17）

声音和画面同步已经成为观众评判影视动画制作正确与否的标准之一。

2. 声画对位

视听语言的表现方式中除了声音和画面同步的情况，还有声画对位、声画分立(声画非同步)两种方式。声画对位是指声音和画面分别表达不同的内容，各自独立发展，即在形式上不同步、不合一，但两者又彼此对应，彼此配合，彼此策应，分头并进而又殊途同归，从不同的方面说明同一事物的含义。（图8-18）

3. 声画分立

声画分立是影视动画中声音和画面中的形象不相吻合、不同步、互相离异的蒙太奇技巧。声画分立意味着声音和画面形象摆脱了相互间的制约，而具备了相对的独立性。这种形式，可以有效地发挥声音主观化的作用，还能借此衔接画面，转换时空。

因此，声音和画面的关系，从绝对意义上来说，已经没有什么固定框框，创作者有更大的想象和实践的空间，而作为观众也已经习惯了在影视动画里接受各种声画关系带来的感官刺激。

图 8-17 奥斯卡跟鲨鱼讲辩

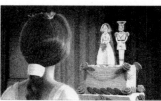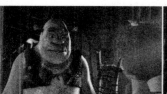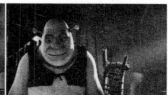

图 8-18 场景不同，而耳边响起的却是同一首令人忧伤的音乐

# 第八单元　动画中的声音设计

### 第三讲　互动型动画的声音设计

一、声音类型及其设计

互动型动画的声音包括背景音乐、解说、动效。

1. 背景音乐

在互动型动画中,音乐一般是作为背景音乐在最后环节被添加进来的,而且通常是一贯到底,循环播放。有时会考虑到控制的灵活性。一般情况下,背景音乐一直都是处于播放状态的,但是,当遇到影视动画播放、带有歌曲或对话的动画片、图文解说等情况时,需要将其关闭、暂停或者将音量降低;当这些声音结束时,又需要将其打开或将音量调高,即实现声音的播放和终止。一般对时间较长的声音,需要进行这方面的控制。

为了活跃画面,丰富表现形式,设计师喜欢对背景音乐做一些装饰性的动画表现。例如,伴随背景音乐的播放,也会有个画面在跳动,跳动的幅度与节奏是随着背景音乐的变化而变化的。

2. 解说

解说是互动型动画中的展示手段之一,出于展示方便及准确性的要求,需要设计出对解说的灵活控制,如声音开关、音量调节、时间跳转等。(图8-19)

图8-19 一边播放动画一边伴随着解说词

3. 动效

互动型动画中，点触的机会非常多，包括按钮与隐蔽的热区。为了增加软件的生动性、趣味性，需要在按钮或热区中加入伴音。因是点触时产生，所以声音应该很短促，音量也不必很高。在互动软件设计中，通常是将点触行为划分为四至六个事件，伴音便是对应不同事件的发生而同时产生的。

为了确保展示的信息准确、及时地传达，以及增强展示的视听效果，通常在开始进行某项内容的展示时，会提供一个揭示音（图8-20）。这种声音通常都比较响亮，但时间的长短视展示对象从无到有的过程的长短，而不必保持至展示结束。

二、声音的程序控制

互动型动画的声音是为人机对话服务的。人机对话的时间、地点存在很大的随机性，只有通过程序控制才能满足其声音的灵活调度。

1. 音量控制

数字化声音的音量有一个数值标志范围，但不同软件该数值范围可能不同。一般数值越大，音量也越大；反之越小。

2. 播放时间控制

数字化声音的时值与时点均能被测知，利用这一点便能任意改变声音播放位置、自动循环等。

3. 停／播控制

根据对声音当前状态的测试结果，来实现声音的暂停（或终止）与续播（或重播）的切换。

4. 效果控制

声音的淡入（fade in）或淡出（fade out），左右声音通道的互转等效果，都可通过程序自由控制。（图8-21）

图8-20 画面中的动画人物在用语音提示操作

图8-21 通过界面中的声音控制工具可以灵活控制视频伴音和背景音乐

# 第八单元　动画中的声音设计

### 第四讲　动画制作中的声音处理

#### 一、声音的基本属性

##### 1. 声音格式

使用话筒或其他电声设备将声音转换而得的声音，称为模拟声音。通过采样量化，把模拟声音信号转换成由许多二进制数1和0组成的数字化声音，称为波形声音。计算机中使用的都是数字化以后的声音，而数字化声音对应的文件格式有许多种。不同的操作系统、开发平台上声音格式不尽相同。

声音文件有多种格式，它们是基于各种不同的压缩标准或数字记录而产生的，最终通过不同的解压或数字转换传送出来，并由此会出现有些声音质量很优秀，而有的却很差的现象。一般情况下，声音的品质越高，文件量往往也会越大，除了会占用较大的磁盘空间外，播放时还会消耗较多的内存。所以，在选择声音文件时，应根据具体情况而定。常用的声音文件格式主要有：wave、mp3、aiff、awa、midi等。

##### 2. 声音频率

声音的频率即声音的采样率，它与图像的分辨率相似，是指单位时间内对声音取样的频繁程度。声音的频率越高，音质就越好。经常使用的声音频率有很多，但随着声音压缩技术的不断进步，低频率的声音已不多见，频率过高的声音文件在播放时由于预先载入到内存的时间比较长也很少被采用。最常使用的声音频率是22.05khz。

##### 3. 声音位深

声音的位深即声音中信号和噪声的比率，单位是分贝。位深控制着信噪比，它是指把最小的声音放大至最大声音的倍数。声音的位深有8位和16位两种，其中8位声音有48分贝的信噪比，16位声音有96分贝的信噪比。位深越高，声音质量越高，但是载入的时间越长。随着声音压缩技术的不断进步，低位深的声音已不多见。

##### 4. 声音通道

一次采样的声音波形个数即声音通道的个数。一次采样一个声音波形，即单声道；一次采样两个声音波形，即双声道、立体声。双声道比单声道多占用一倍的存储空间，多声道的数据量更大。声道越多，听觉的震撼力越强。

#### 二、声音获取

获取声音素材的方法和途径很多，但对专业多媒体展示软件而言，主要的只有几种。获取后的素材有些是作为信息传播或娱乐互动的主体，而有些纯粹是作为它们的辅助。

##### 1. 专门创作

影视动画中的音乐都采用原创，即专门请作曲家根据动画剧本或导演的要求为动画片谱曲。

##### 2. 现场录制（图8-22）

对于动画片中的歌曲、旁白、对白等，必须现场录制。为了保证录制的质量，除了要求配置、调试好录制设备外，还应提供一个合适的录音环境。如果有条件，应该专门安排、设计一个录音室。对于某些特殊的动画音效，可能也需要专门录制，甚至需要在野外进行。

图8-22 《蝴蝶泉》的动画节奏与音乐节奏保持着高度的协调统一

3. 其他途径（图 8-23）

动画中的效果音许多要求并不高，不必专门录制，有的可能不方便录制，这时可从其他途径获取。现今市面上有许多现成的常用的声音素材可供购买、使用。如各种声音素材光盘，不仅内容丰富，而且不少做了分类整理和连续编号，应用起来非常方便。

互联网上的声音素材也很多。许多大型网站都有专门的声音下载模块，当然还有大量专业的声音素材下载网站，有的是免费的，有的则是有偿的。

优秀影视动画中常常有许多精彩的声音，包括背景音乐、动作音效等。有的可以作为声音创意的参考，有的可被直接应用于动画制作、视频编辑或按钮设计。这时可以通过有关软件，从影碟中截取这些声音段落。当然，如果是直接利用这些声音，必须注意是否涉及到知识产权问题。

三、声音编辑

1. 声音分割

当某个声音时间过长时，必须利用声音编辑软件或影视后期处理软件进行分割。几乎所有的声音编辑软件都能非常方便地实现这个目的。

2. 声音格式转换

当不能成功导入某种格式的声音文件时，必须将该格式的声音文件进行格式转换。声音格式转换的软件有许多，利用影视后期制作软件也可以方便地实现声音文件的格式转换。（图 8-24）

图 8-23 用豪杰音频解霸截取视频伴音

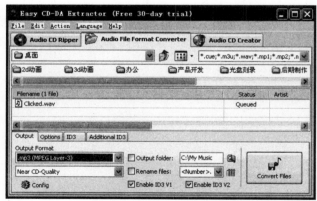

图 8-24 利用 Easy CD-DA Extractor 软件进行音频格式转换

3. 声音效果处理（图8-25）

有时需要对原始声音的音调、音色等做各种特效处理，使其更富有声音感染力，或者满足特定的应用需求。声音特效处理软件很多，操作起来也非常简单。

动画中的声音设计非常重要。在进行本单元教学时，应结合经典动画片或互动型动画的播放演示。将动画处于无声和有声状态下进行效果比较，强化学生对声音设计在动画制作中的重要性的认识。接着，对动画作品中声画配合时的设计讲究进行分析，加深学生对动画中的声音设计方法的理解。对于声音的编创，可通过操作演示或者带领学生实地观摩，在学生脑海中留下一个印象即可。

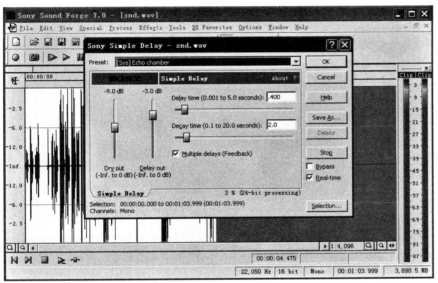

图8-25 利用软件对声音进行效果处理

思考与练习：

1. 动画片的声音有哪几种？各自有什么样的作用？

2. 什么是动画片中的先期配音？如何进行先期音乐的动画镜头设计？如何进行先期对白的动画镜头设计？

3. 什么是动画片中的后期对白配音？如何进行后期对白的动画镜头设计？

4. 如何理解声画同步、对位、分立？

5. 互动型动画的声音主要有哪几种？各自有什么样的作用？声音的程序控制包括哪些内容？

6. 声音的基本属性有哪些？如何理解？

7. 获取声音素材的基本途径有哪些？如何进行声音素材的编辑？

8. 选择一部经典动画片，对其中的声音设计作出详细分析，并写一份较详细的分析报告。

9. 选择一部具有典型意义的互动型动画，对其中的声音设计作出详细分析，并写一份较详细的分析报告。

## 第九单元  动画成品的输出与发布

[**教学目的**] 通过本单元的教学，使学生对当前动画片的输出形式有所了解，对动画片输出前的准备工作和互动型动画的调试、发布有一定的认识。

[**教学重点与难点**] 本单元的重点是当前动画片成品输出的若干形式，难点是对动画片输出前准备工作的正确理解。

### 第一讲  动画片的渲染输出

一、动画片成品输出的若干形式

如今动画片成品的输出环节不像过去那么单纯了，因为它的流通渠道、传播介质已经变得复杂多样。当前，动画片成品的输出形式主要有如下几种：

1. 导出到录像带

录像带是过去最常用的影片发行介质，目前仍然是发行和显示高品质产品的较常用的媒介之一。它是将数字化的动画影片转换成模拟格式的影片。如果有合适的硬件，则后期制作软件可以将动画片导出到录像带上。

2. 导出到磁盘

这里的磁盘即计算机硬盘，具有较高的数据速率并具有非常大的存储能力。导出到磁盘，这样可以用另一个计算机系统来查看，还可以集成到其他的多媒体程序中。（图9-1）

图9-1 将动画输出至硬盘

3. 输出到DVD

DVD是一种数字化视频光盘，特点是视听品质很高，传播方便。要想自己的动画作品接近本色并得到广泛传播，那么将未压缩的AVI或高品质压缩的MPEG输出到DVD上，则是非常好的选择。（图9-2）

# 第九单元　动画成品的输出与发布

图 9-2　将动画输出至 DVD

4. 输出至 web

互联网是影响范围最广、速度最快的媒介，因而要想使自己的动画作品在更短的时间、更大的范围里产生影响，输出至 web 是最好的选择。

二、输出前准备工作

在正式输出动画片前，需要做好如下几个方面的工作，方能保证输出后得到的动画片产品适合于某种流通、传播。

1. 品质约定

包括图像质量、音视频压缩程序、画面尺寸、帧补偿、画面闪烁、场优先等方面的约定。通过这些方面的约定，可以获得符合要求的声画效果。

多数编程解码器允许用户选择图像品质设置。图像品质越高，则导出电影的文件量越大。对于不同的输出模式，该值设置也应该有所不同，并不是越高越合适。

几乎所有的动画软件都附带了多种音视频压缩程序，不同的音视频压缩程序，输出的画面品质有高有低，文件尺寸有大有小，压缩和解压时间有长有短，适合的播放介质和途径也不一样。（图 9-3、图 9-4 ）

导出最终项目时，可能需要更改音频设置。为访问音频选项，降低采样速率设置可以减小文件尺寸和加速最终产品的渲染。较高的采样速率将产生更好的品质和增加处理时间，较低的位深将产生较小的文件和减少渲染时间。

利用帧补偿技术，可以确保加速或减速运动的平滑。

如果动画最终要输出至电视，则需选择合适的场，有时还需约定减少交叉闪烁。

图9-3 Premiere 软件对视频品质的约定

图9-4 Premiere 软件对音频品质的约定

2. 数据速率选择

数据速率是在回放导出的视频文件期间每秒必须处理的数据量。根据播放作品的系统不同，数据速率将发生变化。视频数据速率太高，则系统将无法进行回放，或者因为回放过程中遗漏帧而变得错乱。

许多编程解码器允许用户指定输出数据速率。输出动画成品时，应根据需要来指定。

3. 输出设备控制

为了使动画导出到某设备（如录像带），使用的系统就必须支持该设备控制，利用该设备控制，可以直接从后期制作软件启动和停止该设备。在开始这个过程之前，可能需要向项目的起始处添加黑视频或者色条和音调。额外的黑视频将为产品设备提供更多的时间，以便在项目真正开始之前有足够的时间使设备运转起来。

# 第九单元　动画成品的输出与发布

## 第二讲　互动型动画的整理、调试与发布

### 一、互动型动画发布前的整理

#### 1. 整理工作的意义

可以提高动画的运行效率与效果，保障动画的运行安全，方便动画的维护和升级。

#### 2. 整理工作的内容

清除无用的动漫演员（道具等），删除无用的文件，规范各种命名，优化程序，清点各种外部调入，做好软件开发文档的备案。

### 二、互动型动画的调试

#### 1. 调试工作的主要任务

检查软件是否存在程序设计的问题，检查软件是否遗漏有关资源，检验软件是否具有足够的健强性，检验软件对硬件能否进行有效控制，感受软件的艺术设计效果到底如何。

#### 2. 调试工作开展的方法

设计者调试和非设计者调试相结合，正常调试和异常调试相结合，局部调试与整体调试相结合，原地调试和异地调试相结合，压缩前调试和压缩后调试相结合。

### 三、互动型动画的发布

#### 1. 约定文件格式

利用专业互动生成软件开发的动画，通常可采用多种格式进行输出。

#### 2. 文件发布

即利用专业互动动画生成软件来创建的独立动画播放程序，关键是要选择好主导的动画源文件。

创建独立播放程序之前，应对相关的特效或其他支撑性质的插件进行打包，否则播放无法正常进行。（图9-5）

#### 3. 光盘刻录

当所有文件准备好之后，一般直接将它们刻录至光盘即可。在配套的用户手册中进行详细的安装、播放操作的说明。

动画输出是一个技术性、操作性很强的环节。在进行本单元内容讲解时，如果只是停留在文字、语言上的表述，可能会显得空洞，需要结合各种具体的动画最终输出的产品形式，即动画成品的录像带、影碟、某种格式的视频文件或独立播放文件的实时展示。通过对照比较，使学生对本讲内容，尤其是关于动画成品输出的若干形式留下较深的印象。

思考与练习：

1. 当前动画片主要有哪几种输出形式？你接触到的动画片的输出形式有哪些？

2. 动画片输出前的准备工作有哪些？你能明白这些工作的目的是什么吗？

3. 互动型动画发布前的整理工作有何意义？它有哪些调试方法？发布过程是怎样的？

4. 搜集不少于20个不同内容、形式的动画片产品，对它们进行合理的输出分类，并对它们的视听品质做出比较性的分析。

图 9-5　Director MX 2004 软件对动画发布约定

## 参考书目

《动画技法》　严定宪、林文肖编著　中国电影出版社 2001 年

《动画美术设计》　吴冠英编著　高等教育出版社 2001 年

《多媒体互动艺术设计》　容旺乔编著　高等教育出版社 2005 年

《动画剧本创作与营销》　（美）Jeffery Scott 著，灵然科技、王一夫、侯毅译
电子工业出版社 2005 年

《电影语言的语法》　（乌拉圭）Daniel Arijon 著，陈国铎等译　中国电影出版社
1981 年

《影视声音基础》　王红霞编著　中国电影出版社 2004 年

《现代动画设计大全》　孙立军、李捷编著　河北美术出版社 2001 年

## 作者简介

**容旺乔**　男，1968 年生，安徽省怀宁县人。南京师范大学美术学院动画专业教师、
副教授。公开发表《动画鉴赏多媒体教学系统的开发与应用》、《Flash 动画艺术》等多篇
专业论文，著作有《多媒体互动艺术设计》（高等教育出版社出版）。制作有《弦歌之治》、
《马家浜文化地貌历史变迁》等 20 余部动画短片（包括与人合作），开发有《青海地质博
物馆》、《扬州雕版印刷博物馆》等 30 余套大型多媒体互动软件，被国内许多国家级、省
级、市级博物馆，电视台，旅游景点等单位采用。编写的现代动画制作智能型系列课件用
于教学，深受好评。